節慶DIY

節慶道具

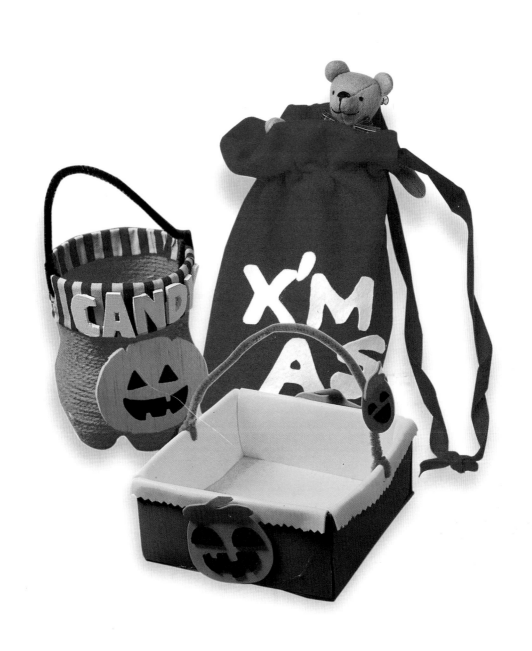

CONTENTS
《目 錄》

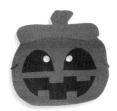

萬聖節 ······ P12
(All Saints Day)

聖誕節 ······ P40
(CHRISTMAS)

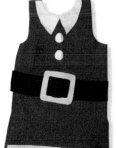

化妝舞會 …… P62
(MASQUERADE)

節慶DIY—節慶道具 ········▼

3

其他節慶 …… P92
(OTHER FESTIVALS)

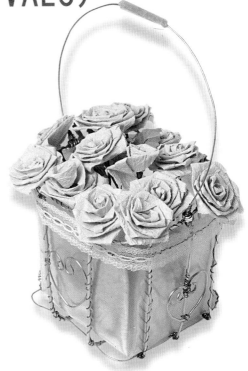

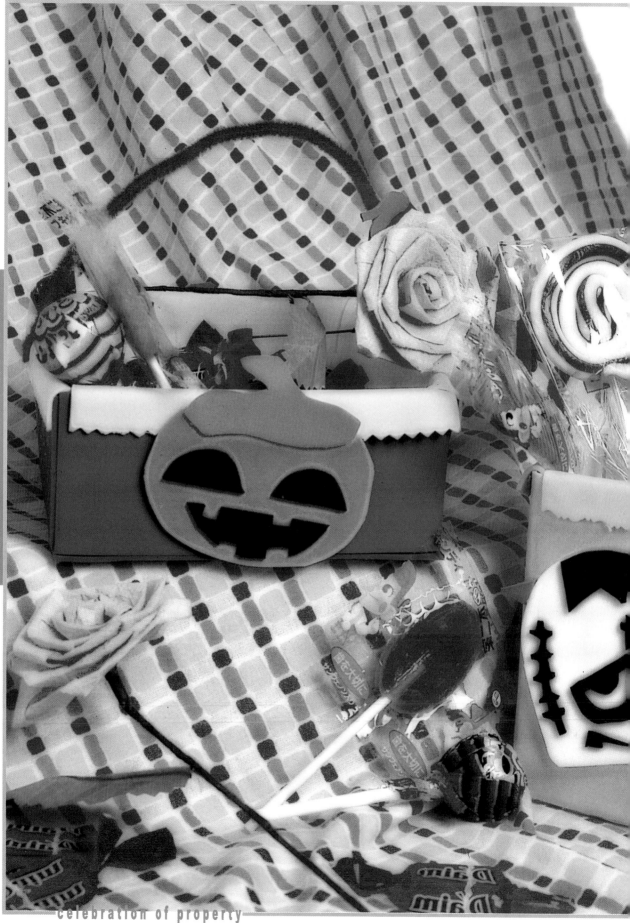

PREFACE
前言

　　一年當中有好多的節慶，你想要感受那節慶的氣氛嗎？加入節慶的慶祝，就得融入節慶當中，若不想和別人一樣，就得自己動手做出獨特的節慶道具，特別的面具，可愛的衣裳…都可以讓你離節日更近一點喲。

工具

趕快來看看做道具需要準備些什麼工具吧！
這次並不需要花上大筆的金錢極高超的技巧
來準備工具，因為這些工具都是採平常容易取
得的呢！剪刀、方眼尺、刀片、相片膠、熱熔膠、針
線盒…等，都是常見的工具，快去準備吧。

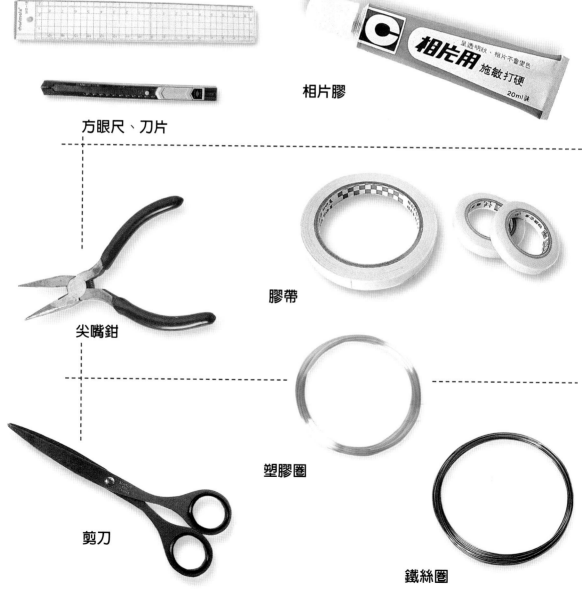

相片膠

方眼尺、刀片

尖嘴鉗

膠帶

塑膠圈

剪刀

鐵絲圈

材料

這次的材料多為布料及瓦楞紙，因為要作出令人稱羨的節慶道具總是要做的較精緻，也可始於日後的保存呢！瓦楞紙的厚度較厚，用它作成面具或是其它的道具都是十分耐用的喔！這次也特別用到陶土，了解陶土的特性及使用方法，以後首飾就不用在外面買而可自己動手做了呢！

繡線

不織布

美術紙

緞帶（二）

緞帶（一）

羽毛

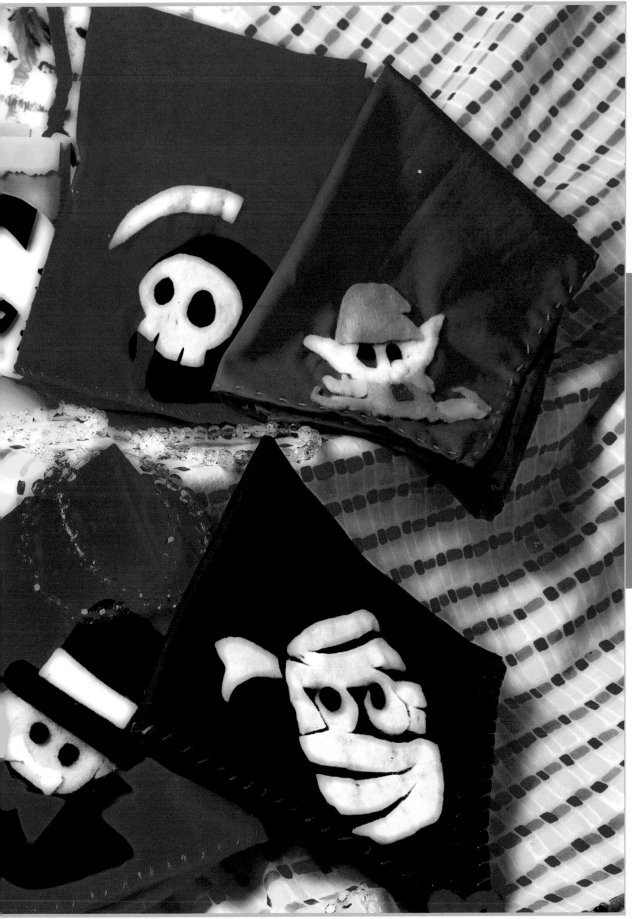

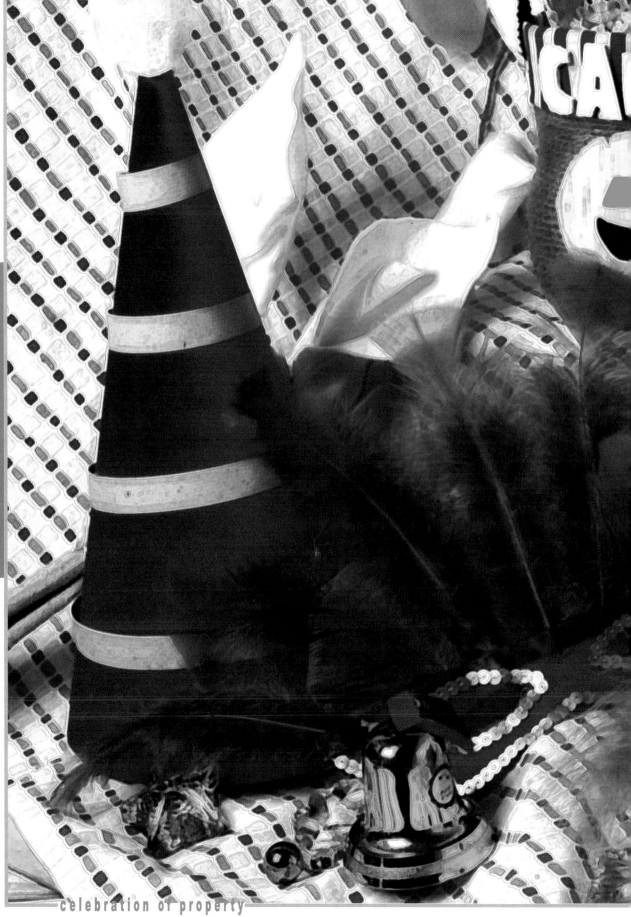

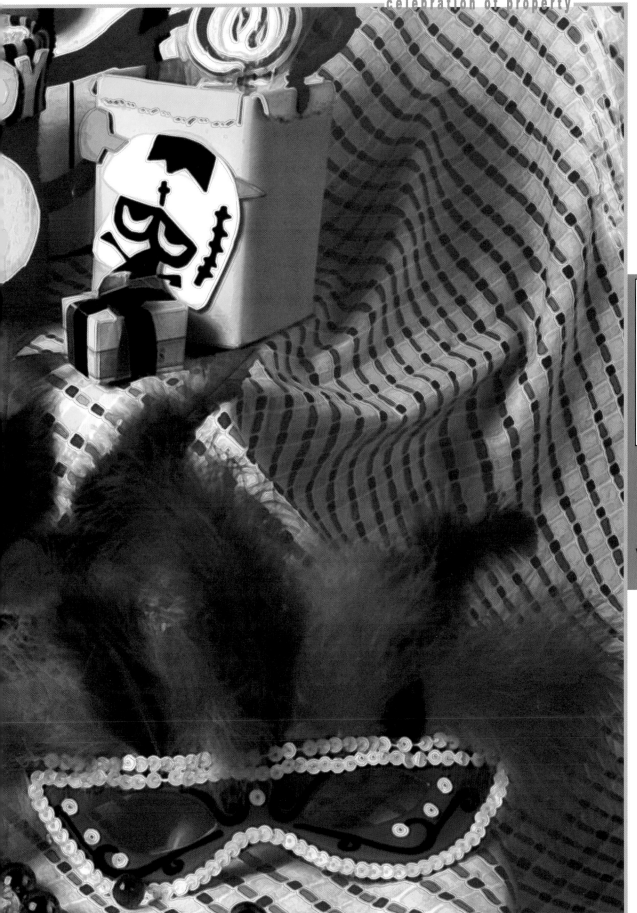

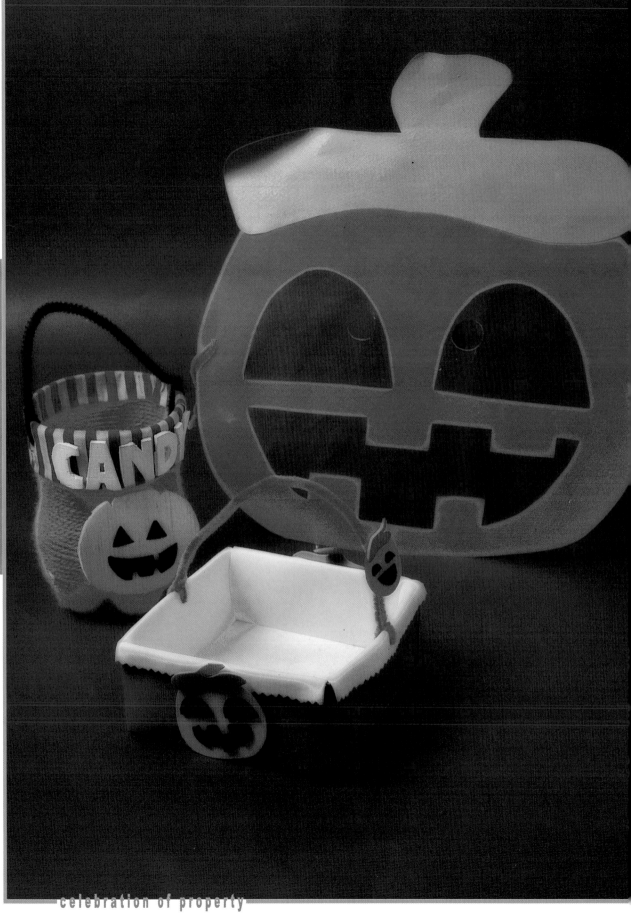

A·L·L S·A·I·N·T·S D·A·Y

halloween

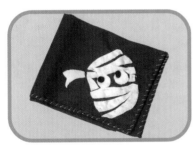

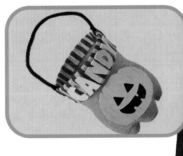

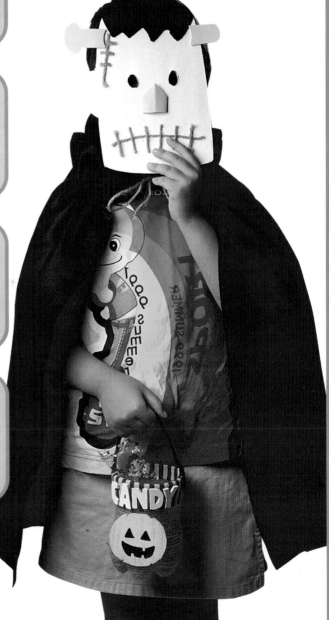

節慶DIY─節慶道具

13

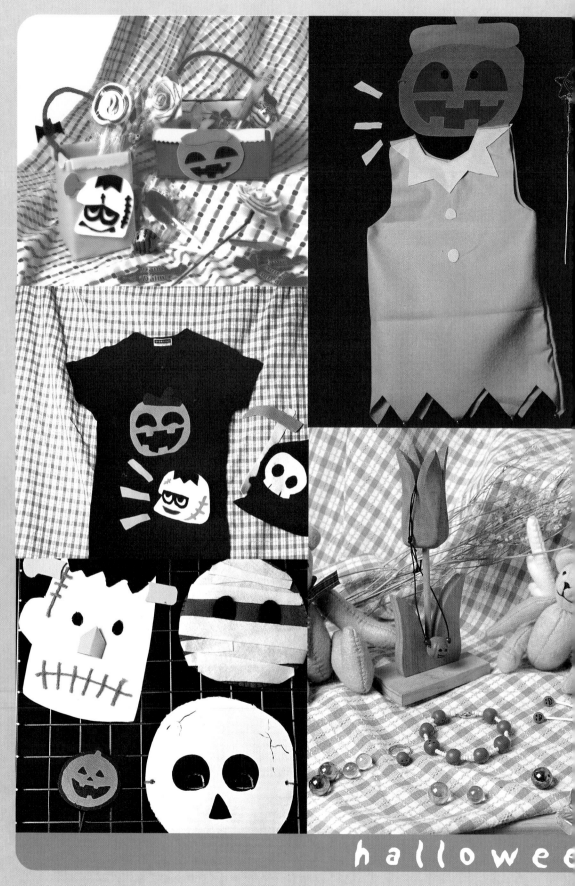

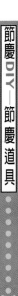

萬聖節 ▶

萬聖節是一個專屬於鬼怪的日子，也是我們可以隨心所欲裝扮得千奇百怪的日子，這可是難得的機會喲！快快準備你的專屬行頭，讓大家為你的造型讚嘆一番吧！

聚糖盒
halloween

萬聖節的重頭戲──不給糖，就搗蛋！
做一個討人喜歡的糖果盒
搞不好會像聚寶盆一樣
有好多糖果哦！

to start work ·····························▶

1 將切割好的泡棉用熱熔槍黏在
方盒上面。

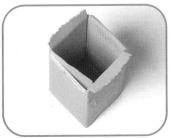

2 切好綠色泡棉並用花紋剪
刀剪出花邊後黏在盒內。

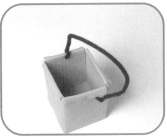

3 盒子兩邊穿洞後穿入毛根當做
提把。

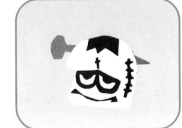

4 用各種不同色的泡棉剪出科學
怪人的圖樣。

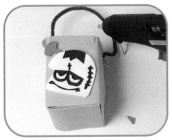

5 剪好的科學怪人圖案用熱熔槍
把它黏合在盒上。

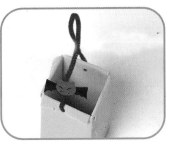

6 再剪一個小蝙蝠，用熱熔槍黏
在提把邊裝飾。

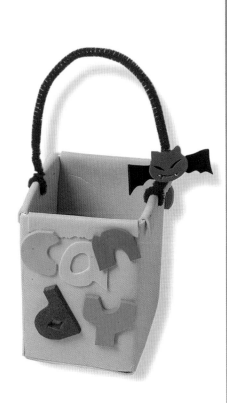

怪物的聚會
halloween

萬聖節是所有鬼怪開同學會的日子
想不想要加入這個特別的聚會呢？
快快做一個怪物的面具
才能獲得聚會的通行證喲！

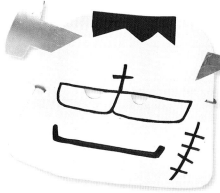

to start work ⟶

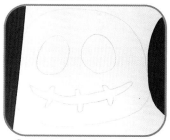

1 在紙上打好骷髏的頭的草圖。

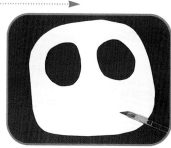

2 用刀片將圖形切割下來。

3 另外切割一段大於骷髏眼睛的黑色紙片。

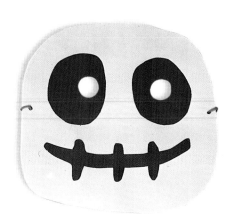

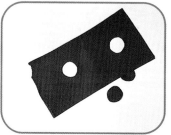

4 在紙片上切割出眼珠的洞洞。

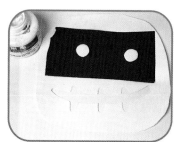

5 用白膠把黑色紙片黏在骷髏的背面。

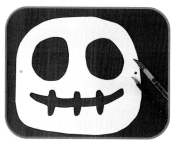

6 在面具兩側挖兩個洞以穿線。

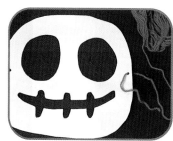

7 穿上線後，這個面具就完成了。

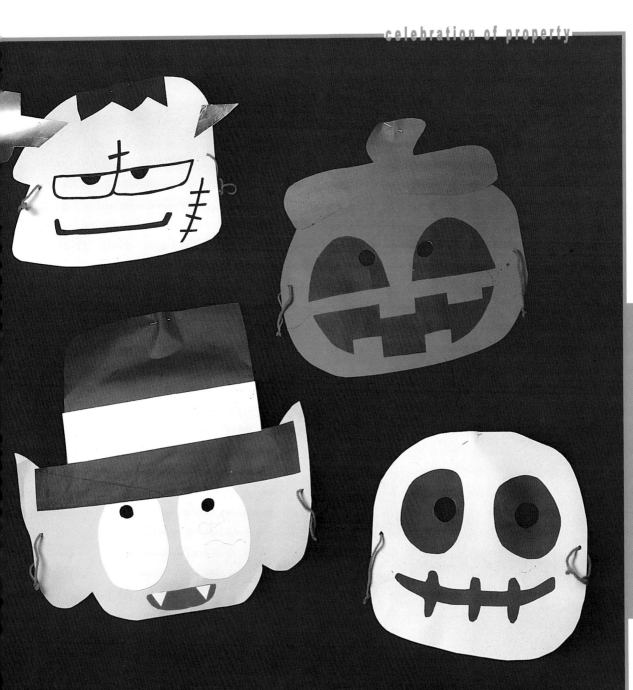

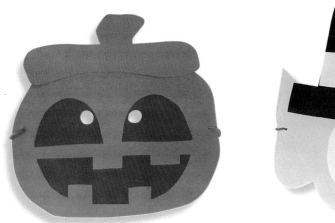

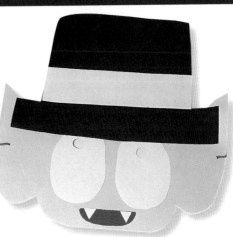

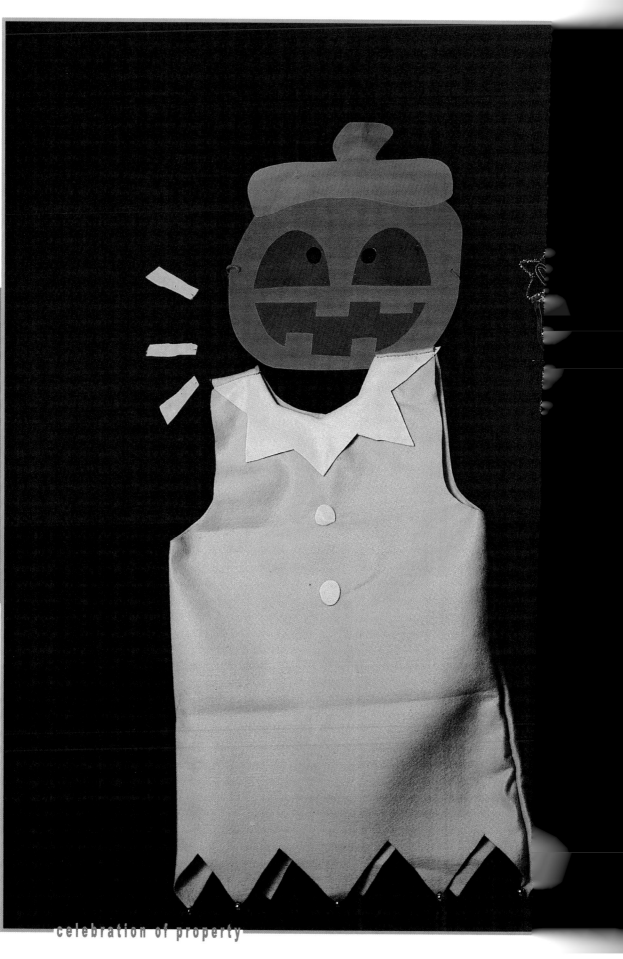

萬聖精靈
halloween

誰說萬聖節只有南瓜、吸血鬼、狼人…等鬼怪
我就想扮個小精靈,古靈精怪的模樣
走起路來裙擺還叮叮噹噹的
多麼適合我呀!

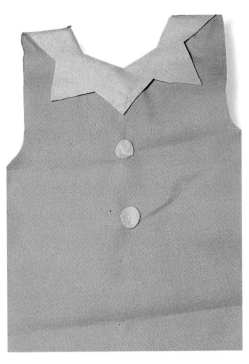

to start work

1 在綠色不織布上畫上袖口和領口的圓弧洞。

2 用剪刀把先前畫好的線,沿線剪下。

3 在黃色不織布上畫上衣領的圖型。

4 將畫好的衣領圖型,沿線剪下來。

5 把剪下的衣領縫在衣領口上。

6 剪兩個圓型色塊當鈕釦。

7 在裙襬的地方縫上金色珠珠做為裝飾。

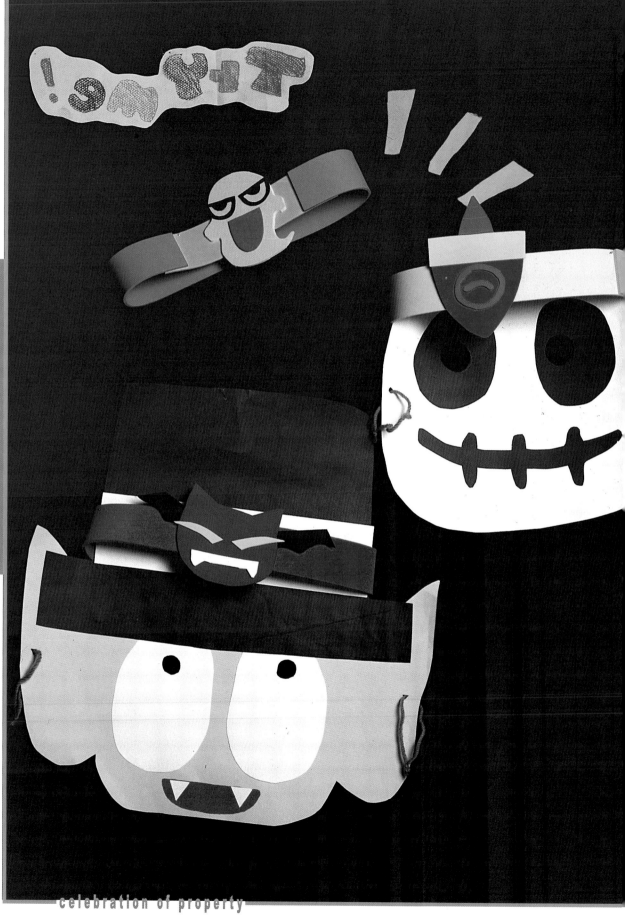

鬼怪派對
halloween

在難得的萬聖節
大家都把握機會裝扮得怪里怪氣的
那我們也做一個鬼怪的小帽帽
來感覺一下萬聖節的氣氛吧！

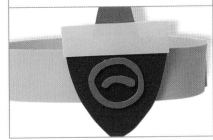

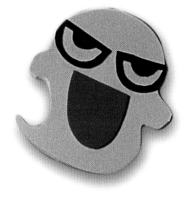

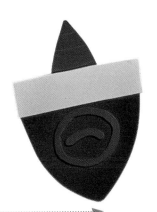

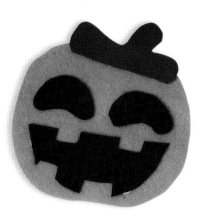

節慶DIY─節慶道具

23

to start work ·······················>

1 把泡棉上畫好蝙蝠的形狀。

2 把畫好的形狀切割下來。

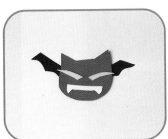

3 再另外切割眼睛和嘴巴。

4 拿長的泡棉切割下一條長條。

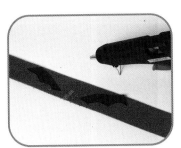

5 用熱熔槍先黏上蝙蝠的翅膀。

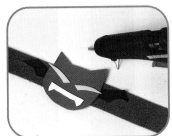

6 再黏上蝙蝠的身體就完成了。

萬聖節方巾
halloween

派對大部分都在夜晚
可是我白天也想秀一下萬聖節的裝扮！
那就做個多用途的方巾吧！
領巾、頭巾特別有過節氣氛又不會太怪
正適合白天出門用

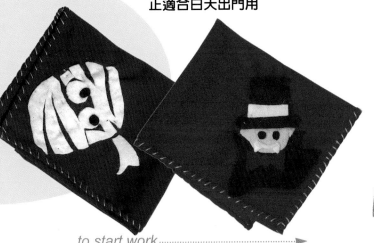
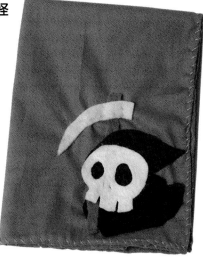

to start work

1 剪出一個大的正方形。

2 將布縫上邊，以防漏線。

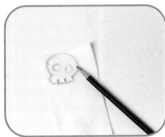

3 在不織布上畫上骷髏頭的形狀。

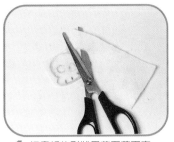

4 把畫好的形狀用剪刀剪下來。

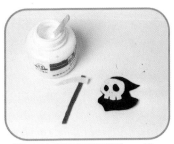

5 用白膠把剪好的形狀一一黏好。

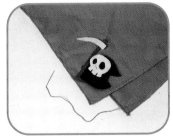

6 把圖案放在方巾的邊角用針縫合。

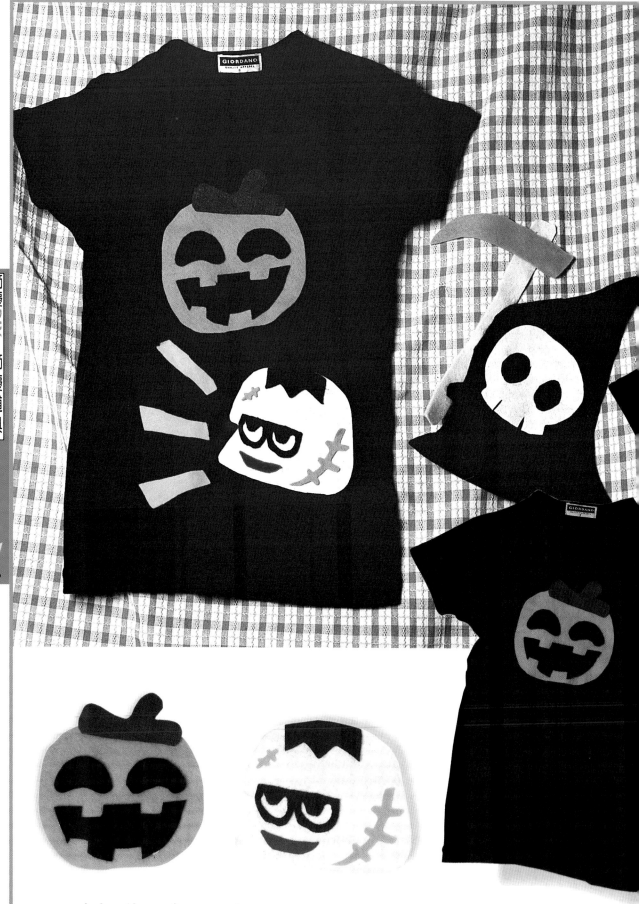

鬼怪衣
halloween

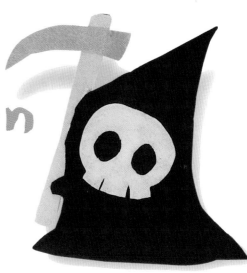

T恤有好多種樣式
但總是千篇一律
一不小心就和別人撞衫
真是又糗又尷尬，自己做一件好了！
又可以結合節慶又獨一無二

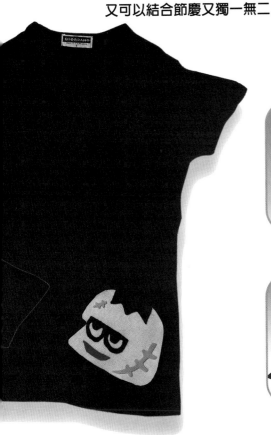

to start work ·····································▶

1 在白色不織布上畫上骷髏的圖
案後剪下。

2 把骷髏的眼睛部分剪空。

3 在黑色不織布上剪一個骷髏的
衣服。

4 在另外不同色的不織布上畫鋤
刀的形狀，剪下。

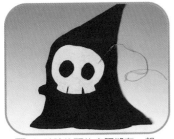

5 把骷髏的頭的衣服縫在一起。

6 翻到背面，將鋤刀柄和衣服縫
在一起。

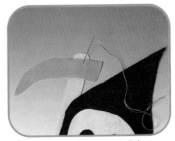

7 將鋤刀和鋤刀梆用針縫合。

節慶DIY—節慶道具

27

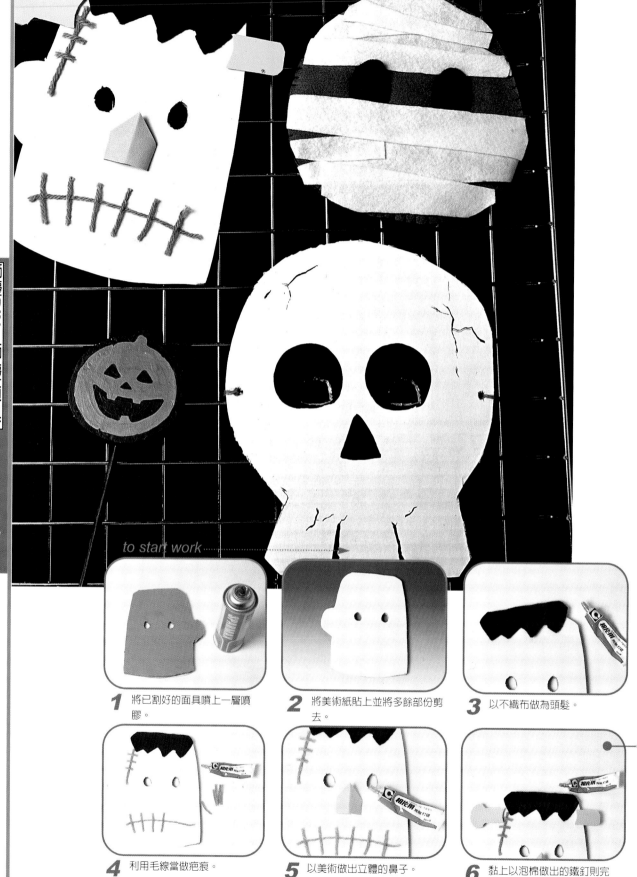

to start work

1 將已割好的面具噴上一層噴膠。

2 將美術紙貼上並將多餘部份剪去。

3 以不織布做為頭髮。

4 利用毛線當做疤痕。

5 以美術做出立體的鼻子。

6 黏上以泡棉做出的鐵釘則完成。

萬聖面具
halloween

猜猜我是誰啊？
是哪個調皮的小孩來和你要糖果呢？
別想那麼多了
快把糖果交出來吧！

THE MASK

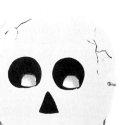

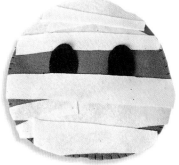

to start work ·····································➤

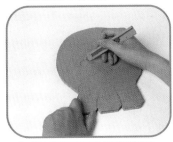

1 將瓦楞紙割出骷髏頭的形狀。

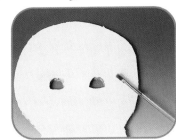

2 塗上白色的顏料。

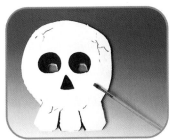

3 再以黑色做出不同變化。

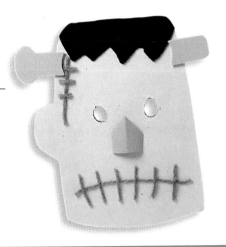

4 在兩旁鑽孔且穿入毛線以便置於臉上。

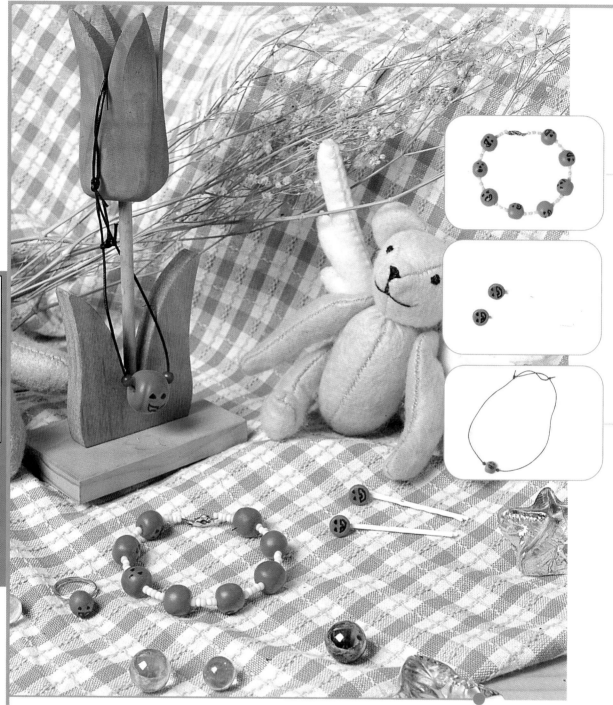

to start work ··▶

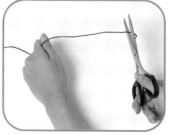

1 剪出一適才長度的皮繩。

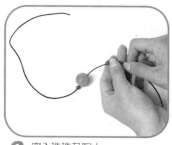

2 穿入珠珠及陶土。

3 將繩子的兩端打上活結則可調 出適當鬆緊度。

celebration of property

萬聖飾品
halloween

南瓜的造型最容易讓人聯想到萬聖節
利用它的造型做出許多的手飾
更突顯萬聖節的氣氛

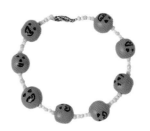

節慶DIY—節慶道具

to start work ┈┈┈┈┈┈┈┈┈┈┈┈▶

1 以陶土捏出適當大小的圓形以便做成項鍊或手鍊。

2 以鐵絲將其穿出一小孔可穿入繩子或鐵絲，待乾。

3 準備一圓形鐵絲並先將一邊摺彎。

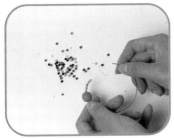

4 利用鐵絲的另一端將珠珠及陶土穿入。

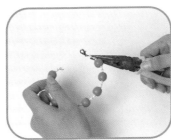

5 於鐵絲的一端扣上環扣。

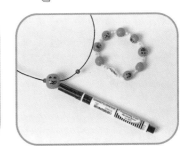

6 以鉛字筆畫上南瓜特有的臉孔則完成。

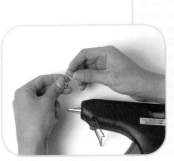

以熱熔膠將陶土固定以成為介指。

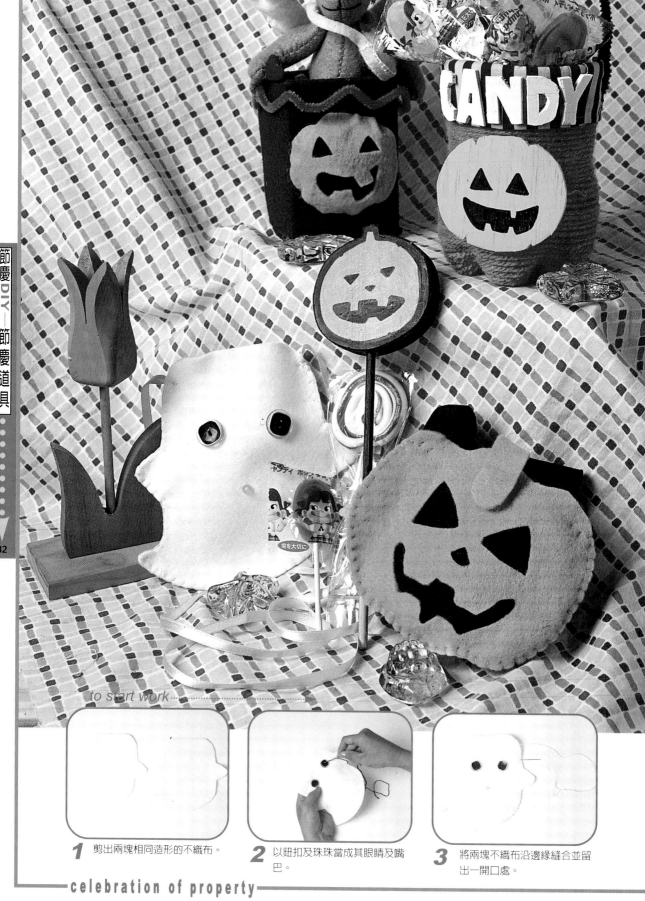

to start work

1 剪出兩塊相同造形的不織布。

2 以鈕扣及珠珠當成其眼睛及嘴巴。

3 將兩塊不織布沿邊緣縫合並留出一開口處。

糖果背包
halloween

快把糖果交出來，不然我要惡作劇
這些有特色的盒子及袋子
就是我的糖果集散地
很酷吧！

to start work

1 將保特瓶身塗上白膠並以毛線纏繞。

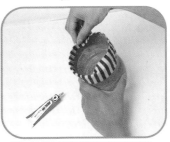

2 於瓶口周圍黏貼其他花紋的布。

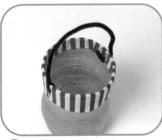

3 以毛根當作提手。

4 將飛機木割出英文字及南瓜的造形。

5 塗上不同的顏色。

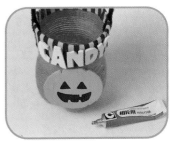

6 將其黏於瓶身上則完成。

4 於兩側縫上緞帶以當成揹帶。

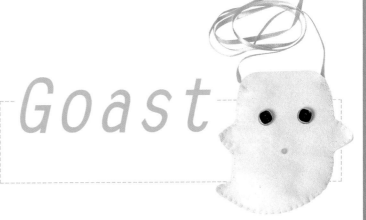

Goast

地獄使者
halloween

叩！叩！叩！戴上骷髏頭的面具
手拿鐮刀，再披上深黑的披風
我就是十足的地獄使者了

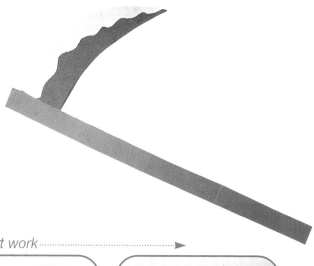

to start work ──────────►

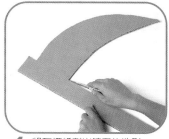

1 將瓦楞紙割出鐮刀的造形。

2 噴上一層噴膠。

3 於把手部份貼上美術紙並將多餘部份割下。

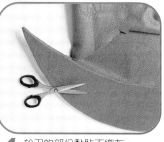

4 於刀的部份黏貼不織布。

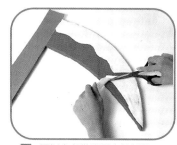

5 再以白色做出反光的部分。

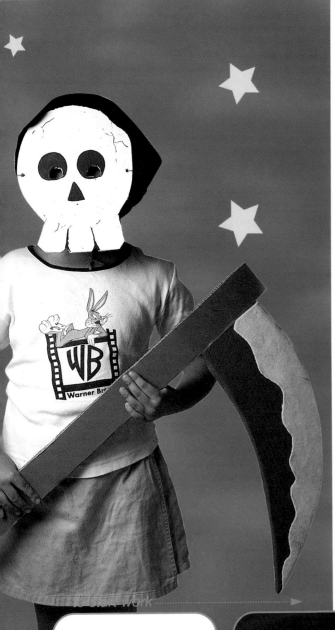

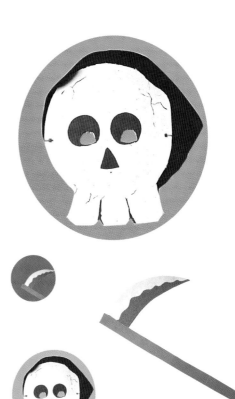

1 剪出一近三角形的不織布。

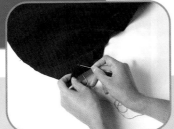

2 將兩邊向內摺並縫合。

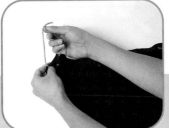

3 於縫隙中穿入毛線並綁緊。

TERROR

bloodsucker

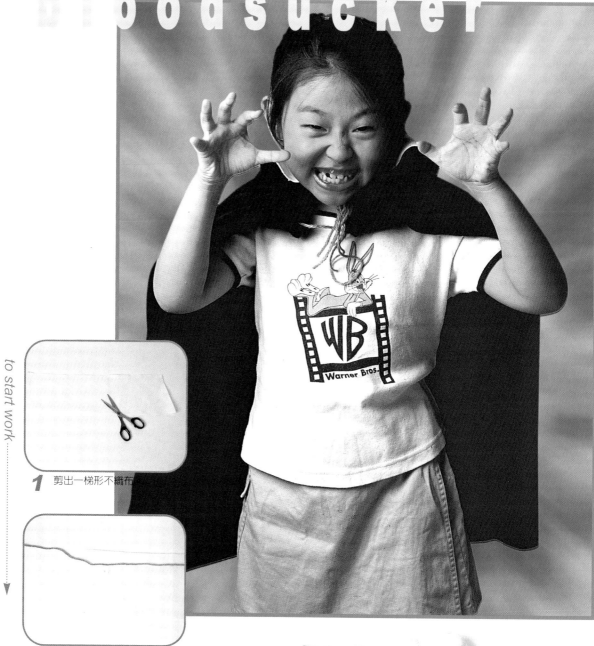

to start work

1 剪出一梯形不織布。

2 將毛線放置於上方當束繩。

3 以熱熔膠向內黏點可將毛線固
　定於其內。

吸血鬼
halloween

傳說吸血鬼會從脖子吸血
而蝙蝠是它的保護者
夜晚的時候
它會從棺材爬出來呢！

37

to start work

1 剪出一適才大小的不織布。

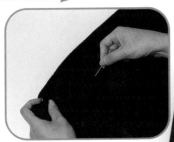

2 於一邊向內摺一摺並以平針縫
縫合。

3 拉出皺摺。

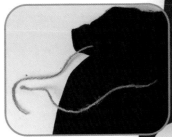

4 利用先前預留的縫隙穿入棉繩
當束繩。

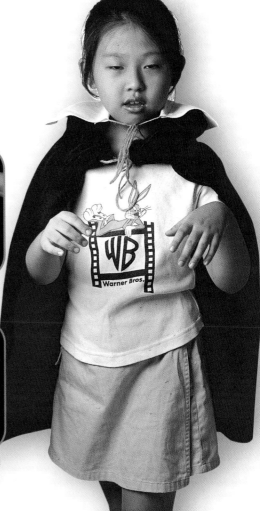

巫婆
halloween

奸詐的笑容，邪惡的心腸
是壞巫婆的特徵
小心不要得罪了她
不然你就糟糕了

to start work ·······························▶

1 準備一適才長度的甘蔗木並塗上顏色。

2 將美術紙裁成粗細不一的長條形。

3 將紙條黏於紙杯之外圍。

4 以筆將紙條做出彎曲狀。

5 將木條的一端黏上厚紙板以利與紙杯的套合。

6 將木條與紙杯黏合使木條成為把手。

7 利用毛線做為裝飾使之更為逼真。

celebration of property

to start work ························>

1 先剪出一圓形不織布。

2 將中間的部份剪開。

3 帽子的邊緣黏上鐵絲。

4 剪出一圓弧形。

5 將兩邊黏合成一圓錐狀。

6 將圓錐與圓底黏合。

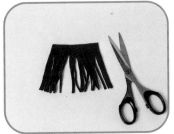

7 利用不織布做出變化並黏貼於帽底。

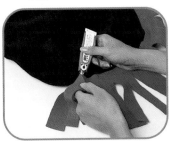

8 再於邊緣貼上藍色不織布以當做巫婆的頭髮。

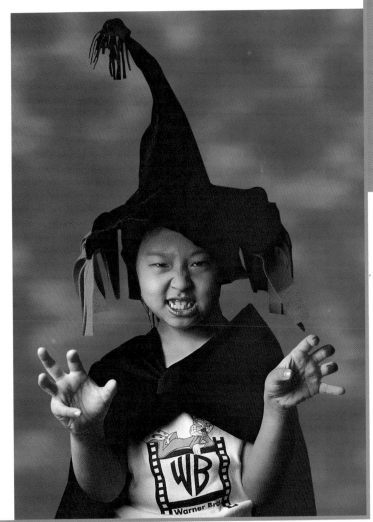

C·H·R·I·S·T·M·A·S

CHRISTMAS

christmas

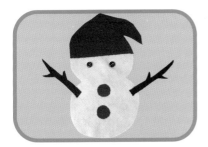

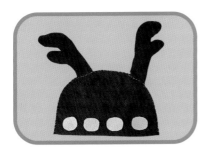

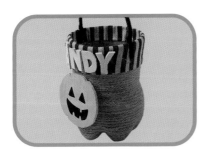

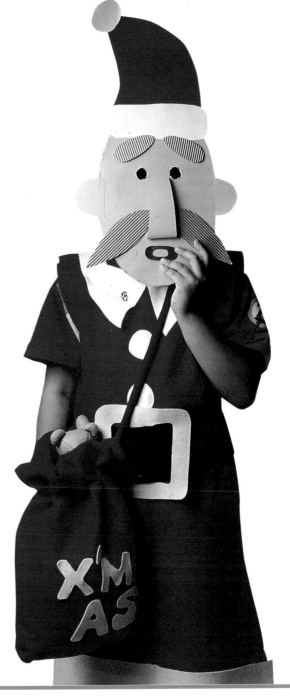

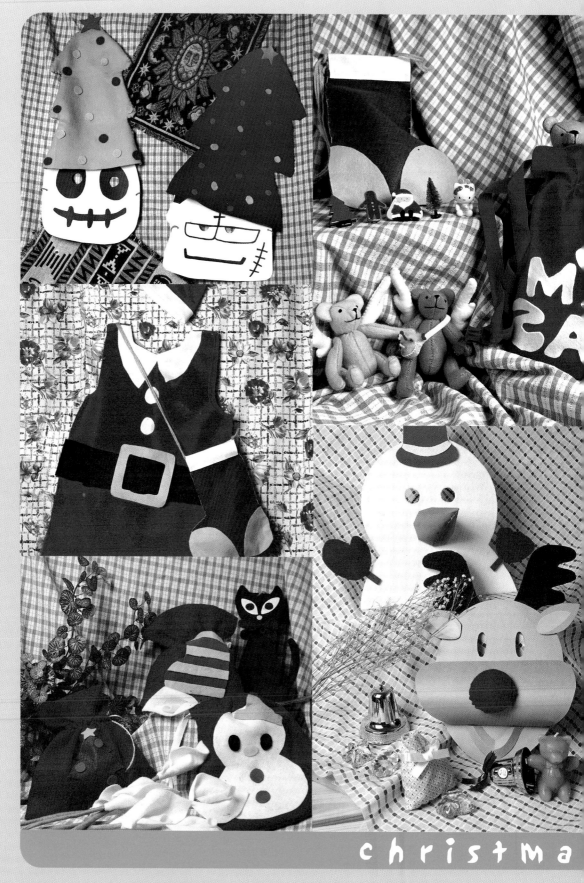

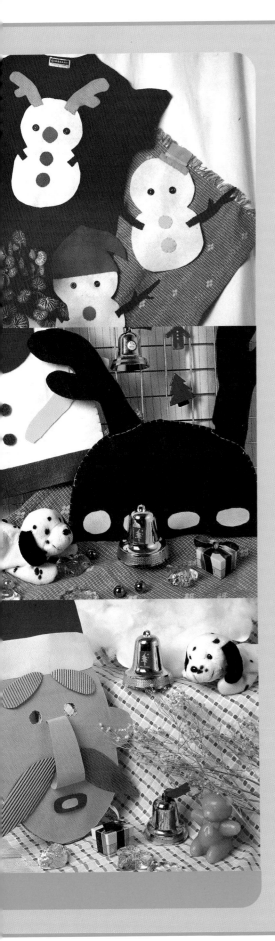

聖誕節 ▶

叮叮噹！叮叮噹！鈴聲多響亮！聖誕節到了，不知道今年聖誕老人會送我什麼禮物，我要準備一個和去年不同的襪子讓他可以放下更多的禮物和祝福。

X'mas 樹帽
christmas

聖誕節…到處都是聖誕節
我也有呀！哈～在我的頭上喲！
很特別吧，別的地方都找不到這頂聖誕樹帽哦！

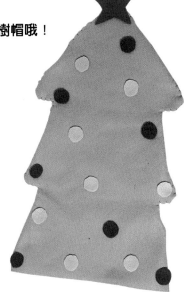

to start work ➡

1 用鉛筆在不織布上畫出聖誕樹的形狀。

2 把畫好的聖誕樹用剪刀剪下來。

3 用針把樹的邊縫合起來。

4 把縫好的樹帽翻轉到別的一面。

5 剪一個小星星做裝飾。

6 把星星和其他小圓用針縫在樹上。

聖誕裝
christmas

說到聖誕節，就讓人毫無疑問地想到聖誕老公公
在各處也都絕對不會缺少這個最佳主角
今年就讓自己也當當主角吧！

to start work ▶

1 剪一塊紅色不織布，足夠包住身體的大小。

2 在布上用筆畫出衣服的大概形狀。

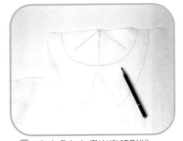

3 在白色布上畫出衣領形狀。

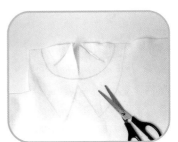

4 用剪刀將先前畫好的領子剪下。

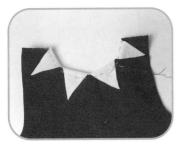

5 把衣領縫在紅布的領口處。

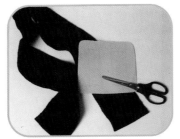

6 剪一長條黑色布和黃色方塊。

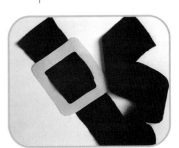

7 把方塊中間剪洞後穿入黑布，腰帶就完成了。

麋鹿的行頭

christmas

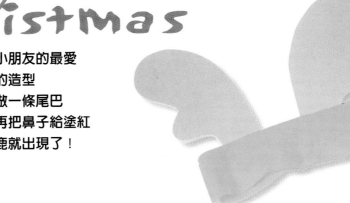

動物的造型是小朋友的最愛
做一隻小麋鹿的造型
剪兩枝鹿角，做一條尾巴
簡單又方便，再把鼻子給塗紅
最可愛的小麋鹿就出現了！

to start work ⟶

1 在珍珠板上噴上完稿膠。

2 貼上一塊黃色的美術紙。

3 用刀片割出鹿角的形狀。

4 剪下一塊黃色不織布。

5 將鹿角和黃色布條黏在一起。

6 將美術紙剪下一塊長條。

7 用白膠將紙折起後貼合。

8 另外剪一張紙，在紙邊剪出細條。

9 把尾巴和鬚用白膠貼在一起。

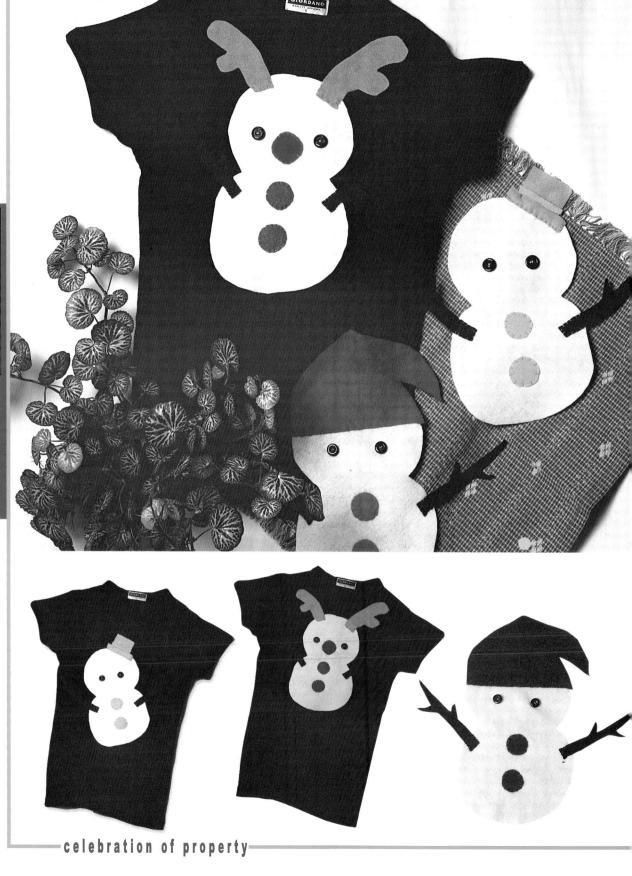

聖誕雪人
christmas

白色聖誕最美了
有雪就可以堆雪人了，來做個糜鹿的雪人吧！
嗯…聖誕老公公的雪人也很可愛
還有原始的雪人，縫在衣服上
就是特別的聖誕裝囉！

to start work ⋯⋯⋯⋯⟶

1 畫好雪人的形狀，用剪刀剪下來。

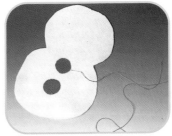

2 剪兩片藍色不織布當雪人釦子，用針縫合。

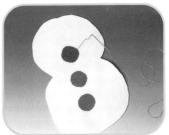

3 剪一個紅鼻子用針縫起來。

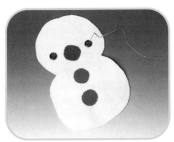

4 拿兩個釦子當雪人的眼睛，用針縫上。

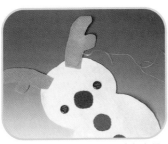

5 剪兩隻鹿角後用針把鹿角和雪人縫合。

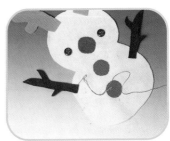

6 剪兩枝樹枝狀的手，把它們縫在雪人上。

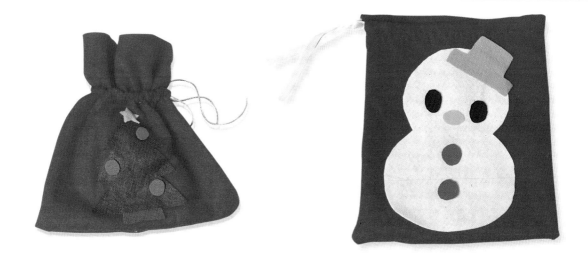

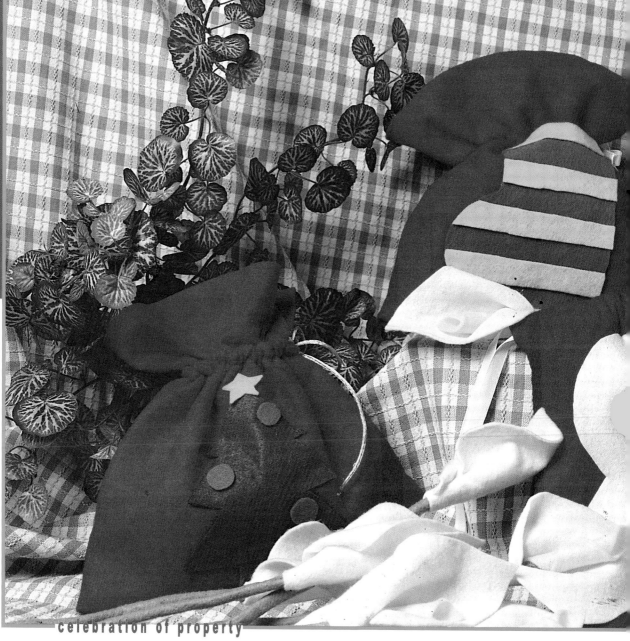

X'mas袋
christmas

聖誕老公公有個禮物袋
我也有聖誕節專用的袋子
紅紅的聖誕氣氛
再在上面加個聖誕樹、聖誕襪…
獨一無二的袋子就完成了！

to start work ﹒﹒﹒﹒﹒﹒﹒﹒﹒﹒﹒﹒﹒▶

1 剪一塊紅布，在布的適當位置
縫做縮口的地方。

2 把袋子的邊用針縫合。

3 把袋子翻轉到另一面。

4 用黑髮夾穿上緞帶，再穿過縮
口的地方。

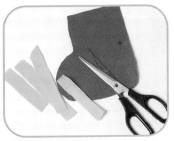

5 另外剪出襪子的形狀和條紋。

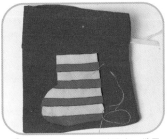

6 把襪子和袋子用針縫合，袋子
就完成了。

節慶DIY—節慶道具

53

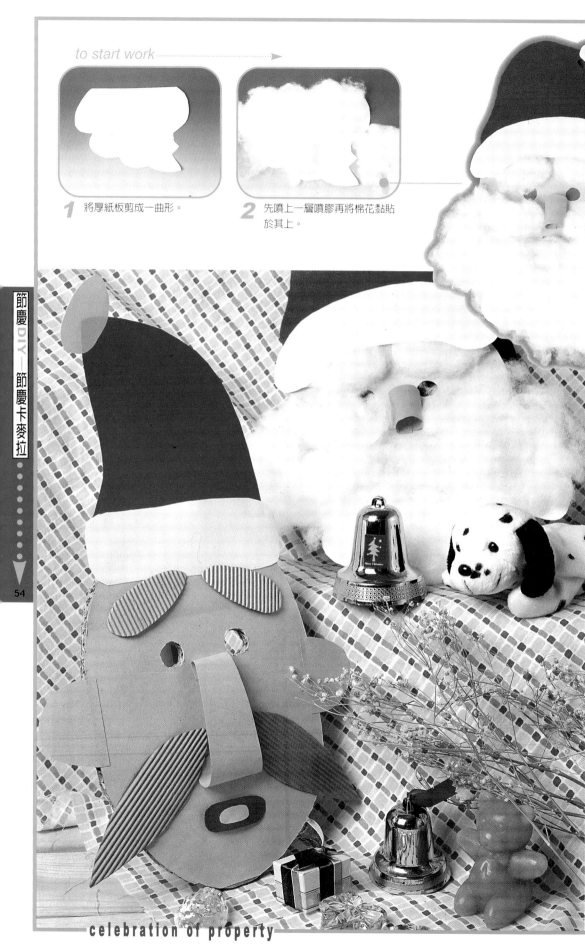

to start work

1 將厚紙板剪成一曲形。

2 先噴上一層噴膠再將棉花黏貼於其上。

celebration of property

聖誕老人

christmas

每年耶誕節的夜晚
聖了老人都會挨家挨戶的送每個小朋友禮物
讓我們和他說聲謝謝吧！

Santa Claus

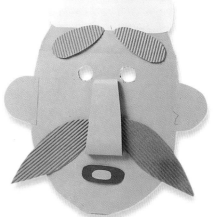

to start work ➡

1 將瓦楞紙剪成一橢圓形。

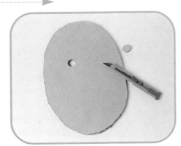

2 將眼睛部份割出。

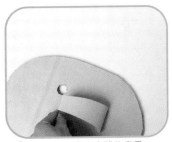

3 利用紙條做出立體的鼻子。

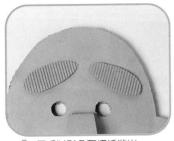

4 眉毛以彩色瓦楞紙做出。

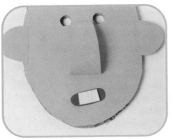

5 嘴巴之背面貼上泡棉膠以做出厚度。

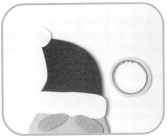

6 做出帽子並黏於頭底。

56

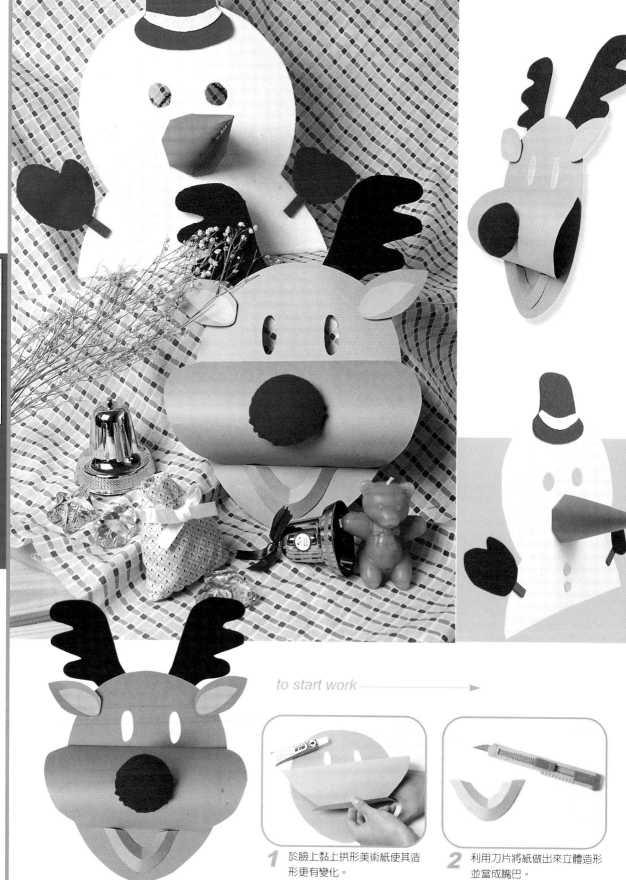

to start work ⋯⋯⋯⋯⋯⋯➤

1 於臉上黏上拱形美術紙使其造形更有變化。

2 利用刀片將紙做出來立體造形並當成嘴巴。

雪人和麋鹿

christmas

雪人和麋鹿,這兩種角色也是聖誕節不可或缺的
一個是聖誕老人的得力助手
一個是小朋友的最愛,都很可愛呢!

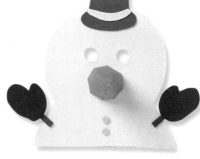

1 剪出一雪人造形的卡紙。

to start work ⋯⋯⋯⋯⋯⋯⋯⋯⋯➤

2 於其上噴上一層噴膠並貼上不織布。

3 將眼睛部份割出。

4 以不同顏色做出裝飾。

5 將其黏貼於其上。

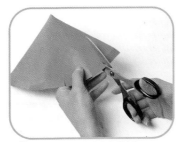

6 剪出一圓弧形的美術紙。

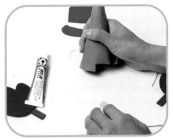

7 將其黏成圓錐形以當成鼻子。

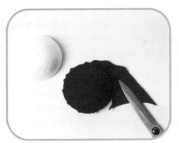

3 將半圓的保麗龍球貼上不織布。

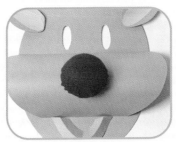

4 將其當成麋鹿的紅鼻子。

5 將紙板剪成鹿角並貼上不織布。

58

聖誕帽
christmas

十二月的冬天，感覺好冷
戴上有造型的聖誕帽
溫暖一下自己吧！

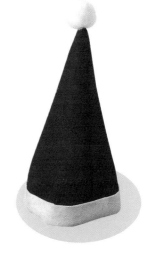

to start work

1 先剪出一三角形不織布。

2 將其兩邊相黏成圓錐狀。

3 將保麗龍周圍黏上棉花當做雪球。

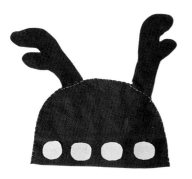

4 利用剪刀將保麗龍球鑽一小洞並與紅帽相黏。

5 底部邊緣黏上白色不織布做裝飾。

to start work

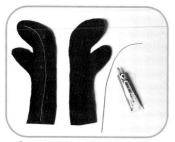

1 於麋鹿角之背後黏貼上細鐵絲以利彎折。

2 將鹿角與帽底縫合。

3 將不織布黏於邊緣使造型活潑。

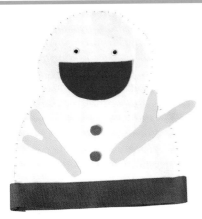

to start work ▶

1 剪出兩塊相同大小之雪人造形
不織布。

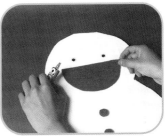

2 以其它造形不織布將五官完
成。

3 將兩塊不織布之邊緣相縫合並
將底部預留勿縫合。

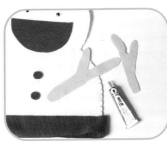

4 邊緣黏貼上不織布使之更完整
且有變化。

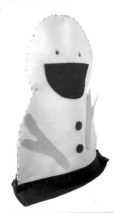

節慶DIY—節慶道具

59

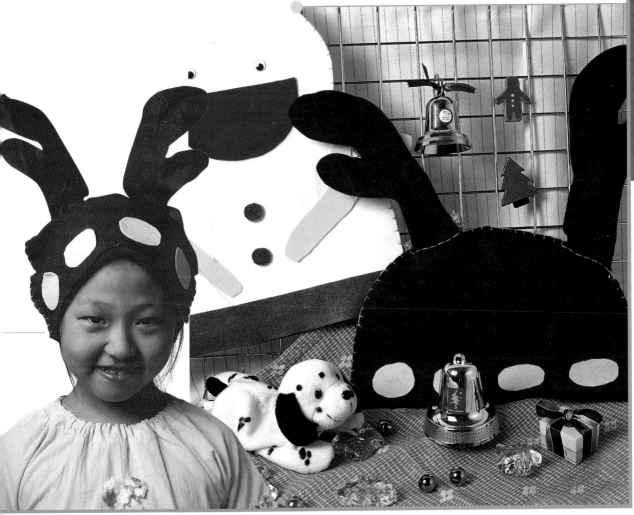

禮物袋
christmas

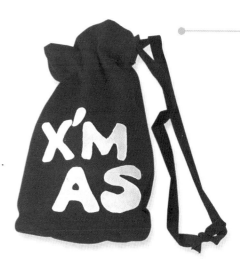

要怎麼得到聖誕老人的禮物呢？
除了要乖巧一點
還要準備一個特別的禮物袋哦！

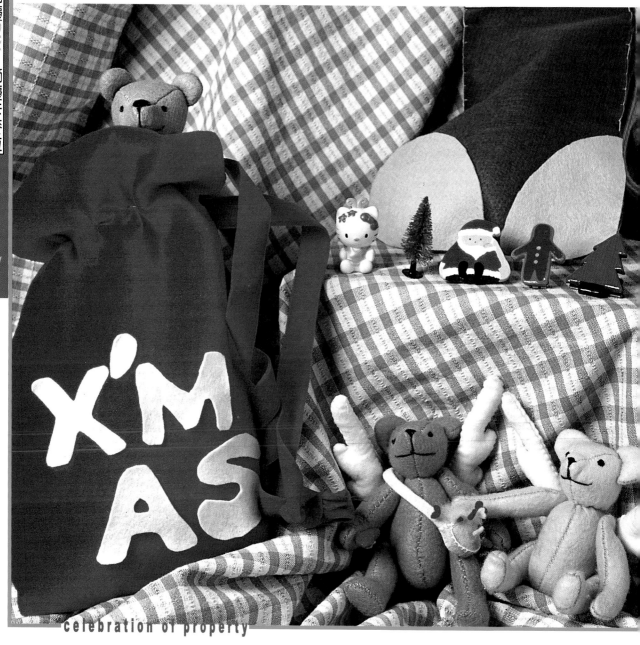

celebration of property

to start work ························>

1 裁出適才大小之不織布。

2 將上方的布向內折一摺並於邊緣以平針縫合。

將之往旁拉出皺折再縫合。

4 將邊緣縫合並留出袋口勿縫合而形成袋子。

剪出英文字型的不織布。

6 以字母裝飾禮物袋。

7 於先前預留之袋口穿入繩子以當成揹帶則完成。

61

GIFT

to start work ························>

1 將已縫合之袋口貼上長條不織布做裝飾。

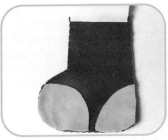

2 貼上同色系的不織布更有整體感。

3 於袋口穿入毛線當揹帶即完成。

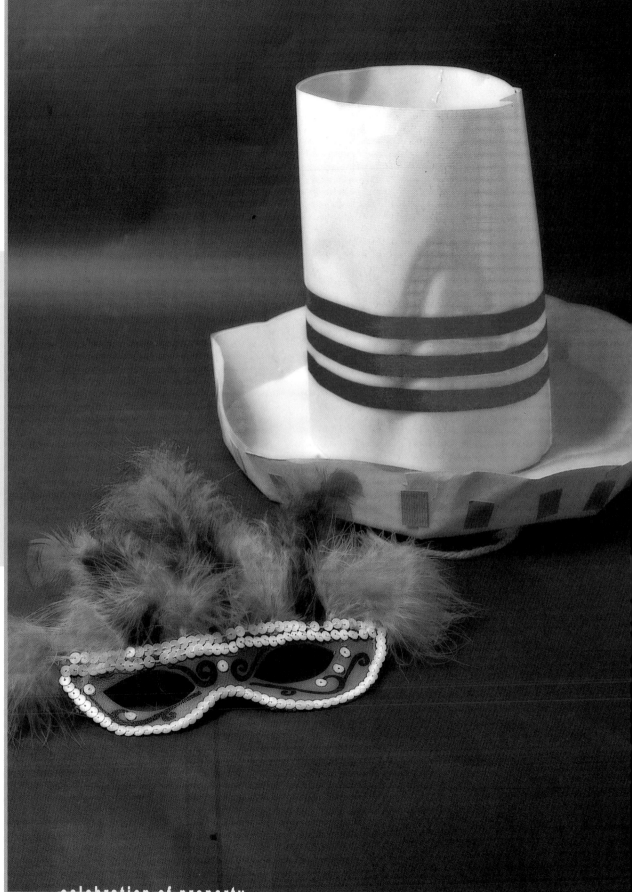

M·A·S·Q·U·E·R·A·D·E

christmas

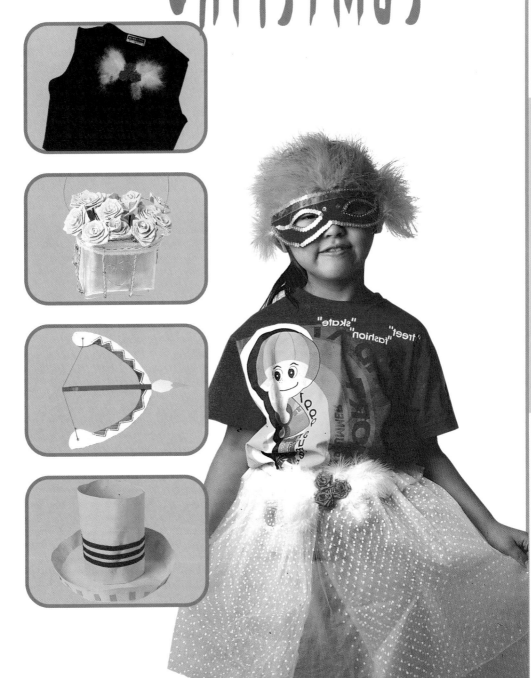

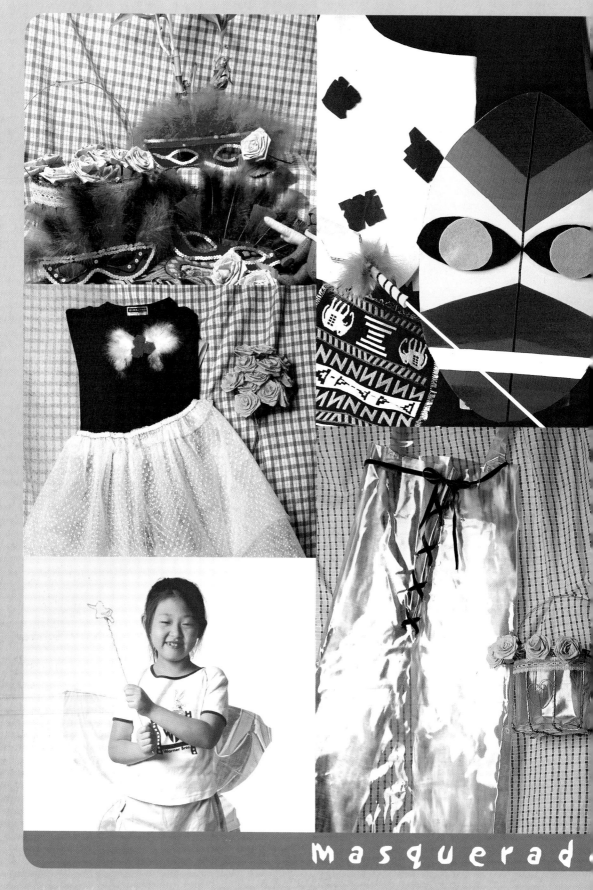

masquerad

化妝舞會 ▶

舞會就快開始了,還沒決定要穿什麼呢!嗯…要戴上面具呢?還是穿上芭蕾舞裙?真是難以選擇,戴上美美的珠珠項鍊和戒指,畫個美美的妝,穿上最亮眼的衣服。舞會的音樂響起,我將是最亮眼的一顆星!

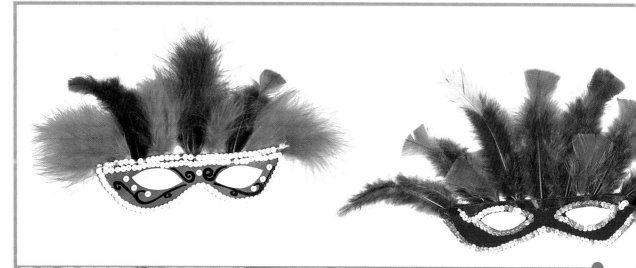

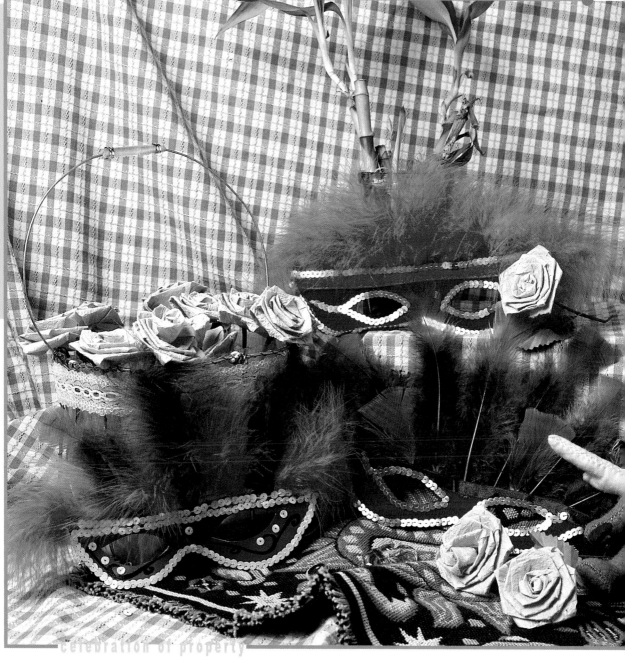

celebration of property

神密女郎
halloween

神秘感是令人好奇又感興的
小小的面具,讓妳在化妝舞會中
保有淡淡的神祕感
相信有很多人一定在猜想著妳是誰?

to start work ················▶

1 在不織布上畫上眼罩的形狀。

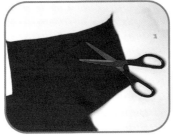

2 把畫好的形狀用剪刀剪下來。

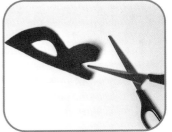

3 將布折一半剪出眼睛的洞口。

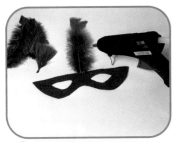

4 用熱熔槍把羽毛黏在面具上。

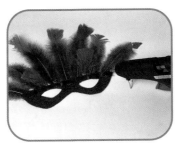

5 將一段緞帶用熱熔槍固定住。

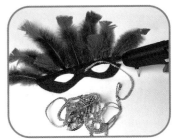

6 再黏上亮珠緞帶做為裝飾物。

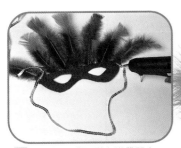

7 翻到面具背面黏上掛帶即完
成。

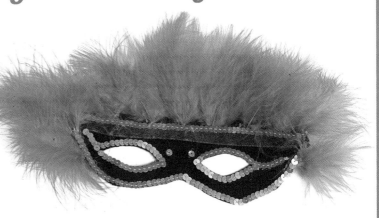

節慶DIY—節慶卡麥拉

67

GIORDANO
QUALITY APPAREL

芭蕾舞者

halloween

蕾絲的舞裙隨著舞者的起舞而飛動著
胸前的胸針羽毛也隨著風輕拂而舞動著
穿上舞衣，聽著音樂
讓身體也輕鬆地擺動一下吧！

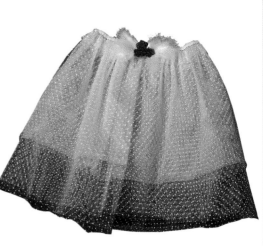

to start work

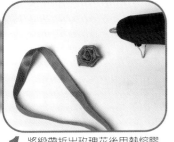

1 將緞帶折出玫瑰花後用熱熔膠黏好。

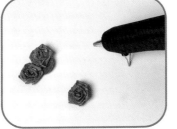

2 把做好的玫瑰花黏在胸針零件上。

3 把羽毛一根根黏在胸針上。

4 剪一段合腰圍的鬆緊帶。

5 將鬆緊帶兩端縫在一起。

6 剪一塊蕾絲布，足夠包圍腰和臀。

7 把蕾絲布圍繞著鬆緊帶縫起。

晶亮派對
halloween

派對中的燈光昏暗
想要讓人眼睛為之一亮嗎？
穿上閃閃發光的舞衣配個小提籃
派對中最閃亮的就是你哦！

to start work ························▶

1 切割一塊足夠包住身體的透明布。

2 縫上一段透明布當做肩帶。

3 在布的前面切割一排小洞洞。

4 用緞帶穿過洞洞調整好衣服大小。

5 在衣服上切割出穿緞帶的孔。

6 把緞帶穿過衣服一圈做為裝飾。

7 緞帶穿到正面後在前面打個蝴蝶結。

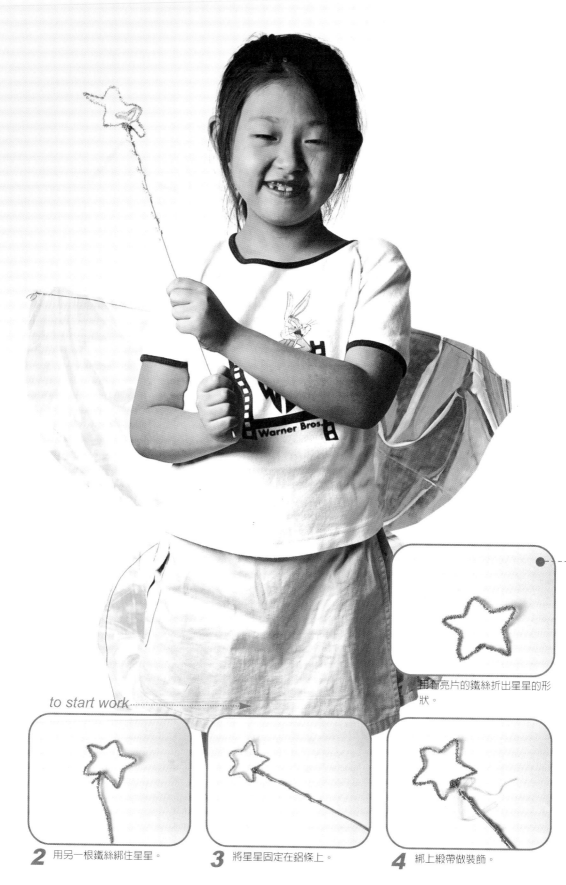

用有亮片的鐵絲折出星星的形狀。

to start work

2 用另一根鐵絲綁住星星。

3 將星星固定在鋁條上。

4 綁上緞帶做裝飾。

快樂天使
halloween

女孩子的夢想就是當個可愛的小天使
有著一對美麗的翅膀可以翩然起舞
揮動著美麗的權杖
一切的夢想都可以變成真的

to start work ·············▶

1 用筆在透明布上畫好翅膀的形狀。

73

2 切割四片已經畫好的翅膀。

3 用鐵絲穿過翅膀的周圍。

4 將四片翅膀用鐵絲固定在一起。

5 在最上面的兩任翅膀上綁上透明帶子以配戴在身上。

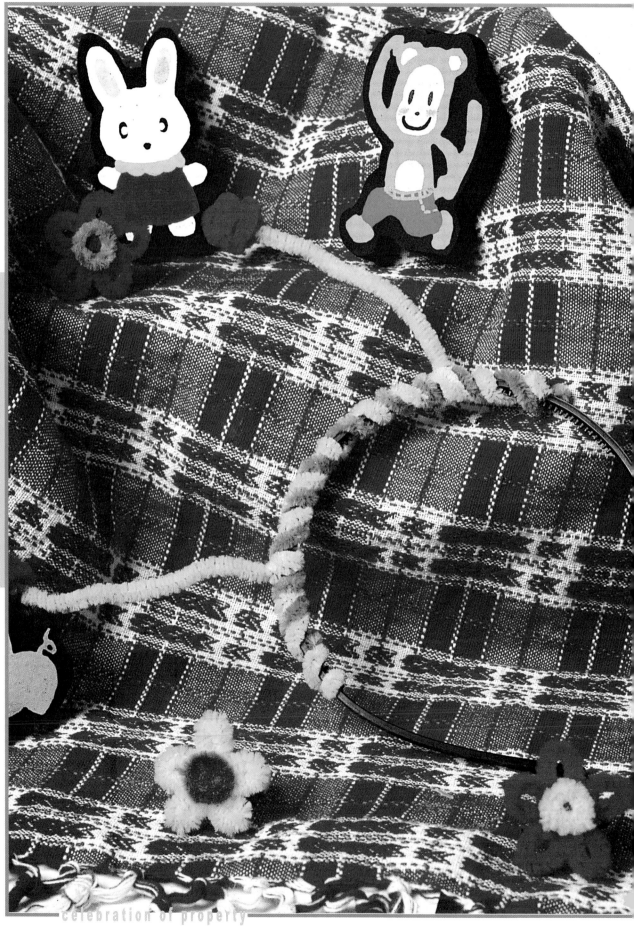

黃毛丫頭
halloween

想要參加化妝舞會
但買不到適合的小配件嗎？
用簡單的毛根來做吧！
做個可愛的頭飾和美麗的大花戒指
即特別又簡單喲！

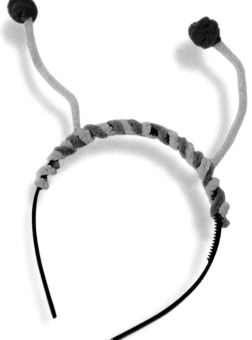

to start work ·······························▶

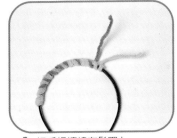

1 把毛根纏繞在髮圈上。

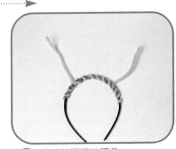

2 另外繞兩根當觸角。

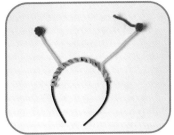

3 用不同色的毛根在觸角尾繞出
球狀。

4 用毛根折出花的形狀。

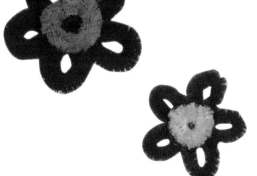

5 用熱熔槍把花蕊和花黏合。

6 在花的後面繞一個圈，戒指就
完成了。

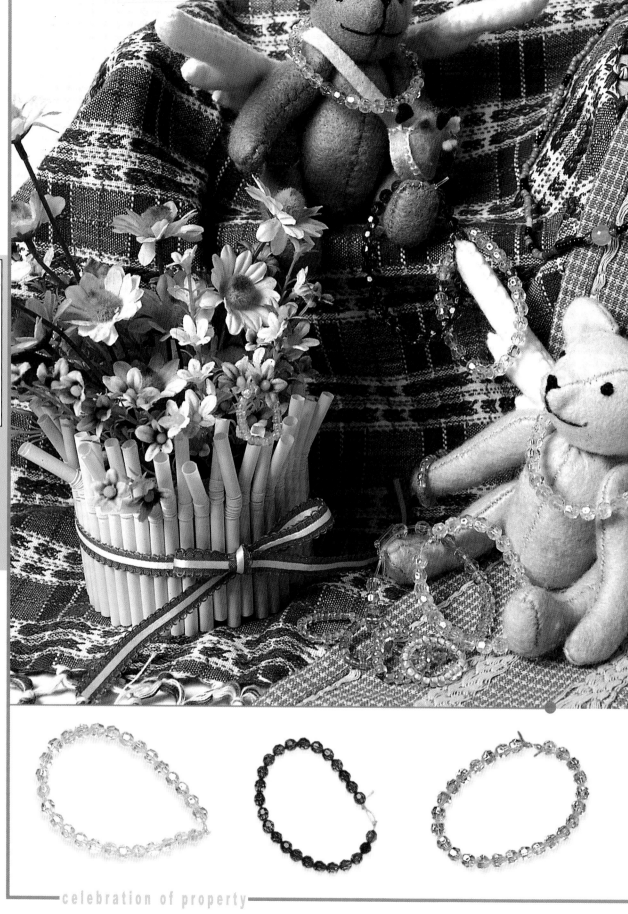

串珠風情

halloween

穿上美麗的衣服和鞋子
配上適合的鞋子
總覺得好像還缺少了些什麼
啊～配上恰當的首飾
這樣感覺就對了

to start work▶

1 剪一段細塑膠管。

2 串入一顆顆的珠子。

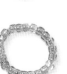

3 串好後將繩子打結就完成了。

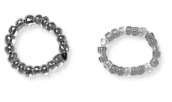

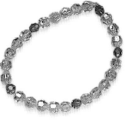

（Part I）

印地安人

halloween

有人叫印第安人又叫「紅番」
因為他們的身體都曬得紅通通
羽毛的裝飾是他們的特色
可善加利用喔！

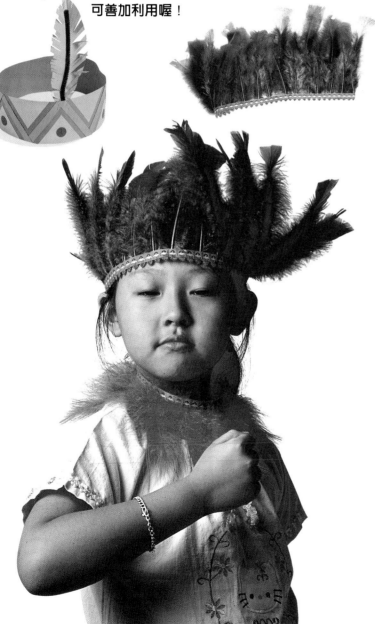

to start work

1 先裁出一適頭圍長度之緞帶。

2 於緞帶背部將羽毛黏於其上。

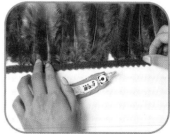

3 再以另一條緞帶貼於其上。

4 將其兩端貼上魔鬼貼以便固定
於頭上。

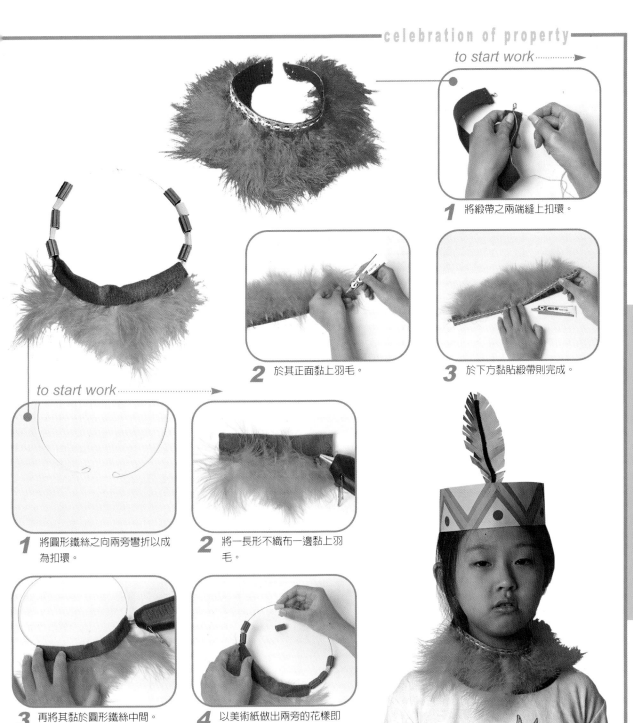

to start work

1 將緞帶之兩端縫上扣環。

2 於其正面黏上羽毛。

3 於下方貼黏緞帶則完成。

to start work

1 將圓形鐵絲之向兩旁彎折以成為扣環。

2 將一長形不織布一邊黏上羽毛。

3 再將其黏於圓形鐵絲中間。

4 以美術紙做出兩旁的花樣即可。

節慶DIY—節慶卡麥拉

79

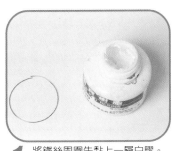
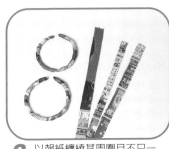
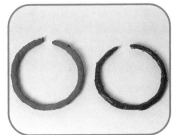

1 將鐵絲周圍先黏上一層白膠。

2 以報紙纏繞其周圍且不只一層。

3 等白膠乾後再塗上顏料即可。

（Part Ⅱ）

印地安人
halloween

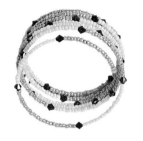

戴上羽毛裝飾
和一身印第安人的行頭
自己也變成勇士了

to start work

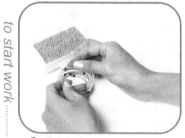

1 將彩色珠珠穿入鐵絲圈內。

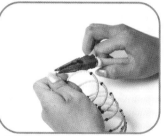

2 於鐵圈之兩端向內彎折以防止珠珠掉落。

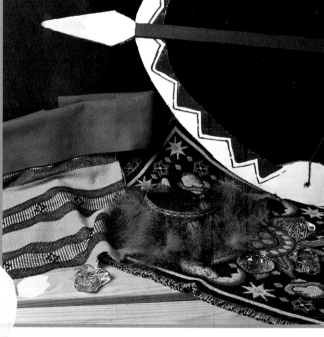

1 將瓦楞紙裁切成一弓箭形狀。

2 以顏料塗上顏色使其較活潑。

celebration of property

to start work ·······················➤

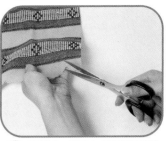

1 裁出一適腰圍長度之長形不織布。

2 再裁出一適才大小之花布並於邊緣剪出花邊。

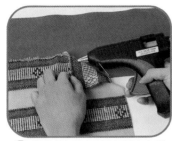

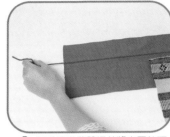

3 將花色布黏於長條不織布之背面。

4 以毛線當做繫繩並將它置於不織布上。

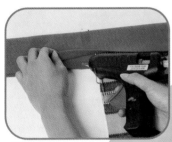

5 將不織布對齊且黏合邊緣則可。

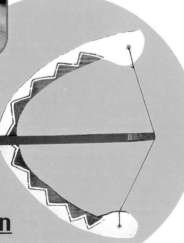

indian

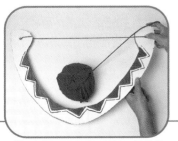

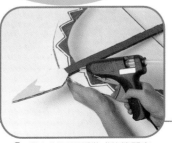

3 於其兩端穿小洞並以毛線當做弓弦。

4 黏上以瓦楞紙做成的箭即完成。

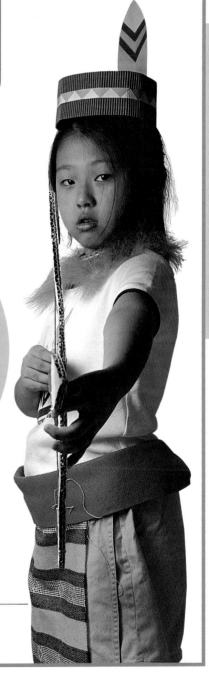

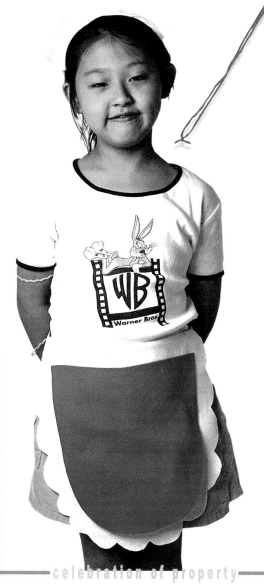

送外賣的人
halloween

「牛肉麵兩碗」
送外賣的小妹每天挨家挨戶的跑
其實是很辛苦的
但是她的笑容還是很可愛的呢！

to start work➤

1 將長形不織布剪出花邊。

2 於下方黏上細鐵絲。

celebration of property

to start work ·······························▶

1 將方形不織布周圍剪出花邊。

2 將毛線置於不織布之上方。

3 使其黏於其內並可移動。

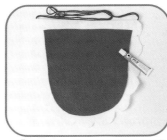

4 再黏貼一塊不織布使之更有變化。

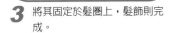

3 將其固定於髮圈上，髮飾則完成。

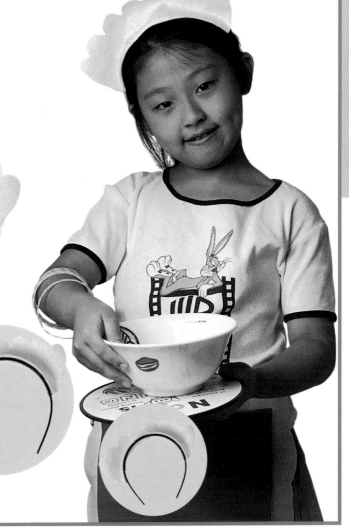

節慶DIY—節慶卡麥拉 • • • • • • • • •▼

83

墨西哥人
halloween

幽默風趣的墨西哥人唱歌是他們的興趣
手拿吉他，頭戴高帽
多麼的道地啊！

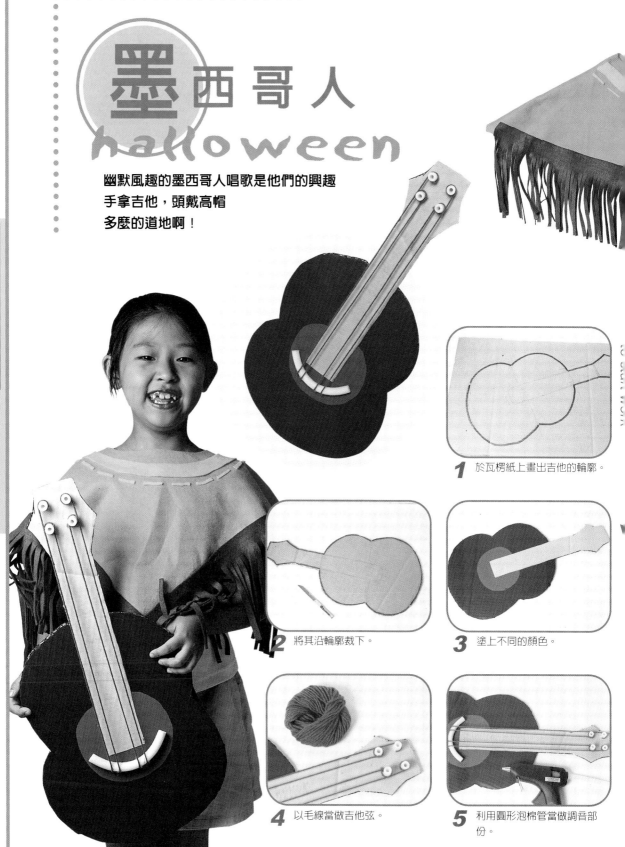

1 於瓦楞紙上畫出吉他的輪廓。

2 將其沿輪廓裁下。

3 塗上不同的顏色。

4 以毛線當做吉他弦。

5 利用圓形泡棉管當做調音部份。

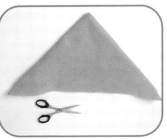

to start work ┈┈┈┈┈┈┈┈➤

1 先剪出一適才大小之三角形不織布。

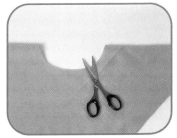

2 於一邊剪出一適於頭形大小的洞。

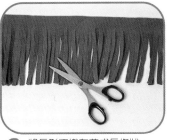

3 將長形不織布剪成長條狀。

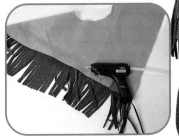

4 黏於三角巾之內側造形更有特色。

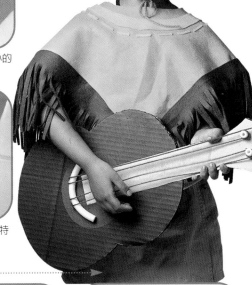

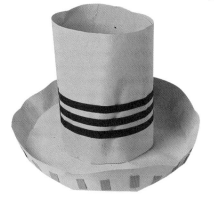

to start work ┈┈┈┈┈┈┈┈➤

1 將美術紙剪成圓形並中間及周圍之邊緣剪出缺口。

2 準備一長形美術紙。

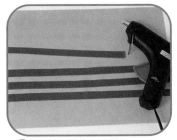

3 於其上黏貼有色紙條。

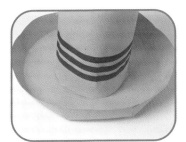

4 將長形紙黏成圓筒在黏於其中間。

5 在帽簷邊緣貼上色塊以做裝飾。

（Part I）

原始人
halloween

簡單的衣服，手拿矛及盾
原始人準備要去打獵了
晚餐可以飽餐一頓了
真等不及了

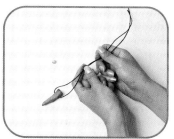

to start work▶

1 準備較古樸的珠珠。

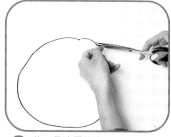

2 剪一段適長的皮繩。

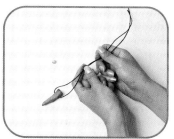

3 將準備好的珠珠穿入皮繩。

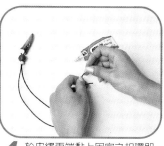

4 於皮繩兩端黏上固定之扣環即可。

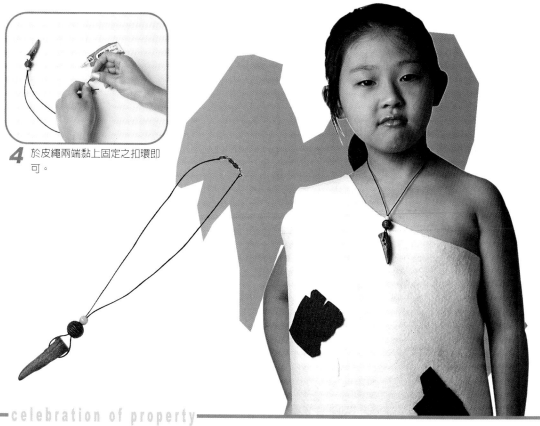

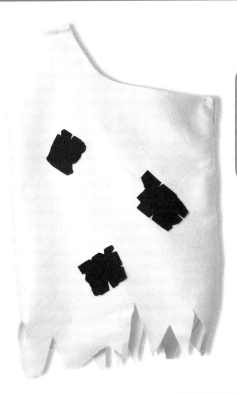

to start work ┄┄┄┄┄┄┄┄┄┄➤

1 剪出一適才大小之不織布。

2 將肩膀部欲留空部份剪下。

3 肩膀及兩側部份以針線縫合。

4 將之翻於正面。

5 在衣服之下方剪出不規則缺口。

6 貼上不規則之不織布做出原始感。

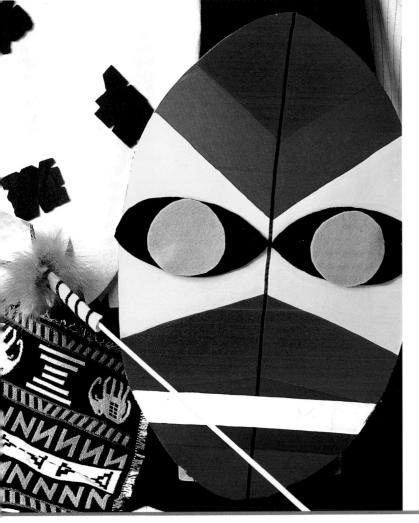

（Part Ⅱ）

原始人
halloween

嗚嘎！嗚嘎！今天是原始民族的祭典
每個人都已準備將自己的舞蹈獻給他們的祖先了

to start work

1 裁出兩大小相等之菱形瓦楞紙。

2 貼上銀色美術紙以做出金屬感。

3 準備一長條木棍。

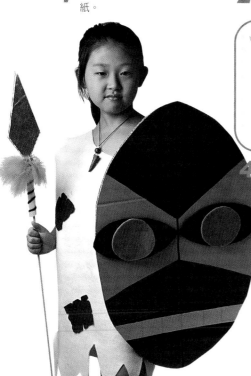

4 將瓦楞紙黏於底端。

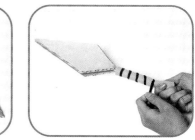

5 於木棍上以不織布做裝飾。

6 於頸口的毛根上黏上羽毛。

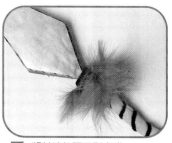

7 將其繞於頸口則完成。

to start work ·······························>

1 裁出一適才大小之橢圓形瓦楞紙板。

2 在其上畫出要塗色的輪廓線。

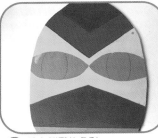

3 塗上鮮艷的色彩。

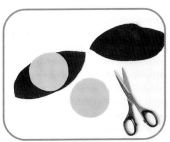

4 以不織布做出眼睛。

5 利用泡棉膠使之有立體感。

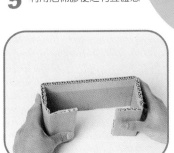

6 將瓦楞紙折成n用形。

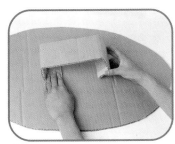

7 黏於紙板背後當成其把手。

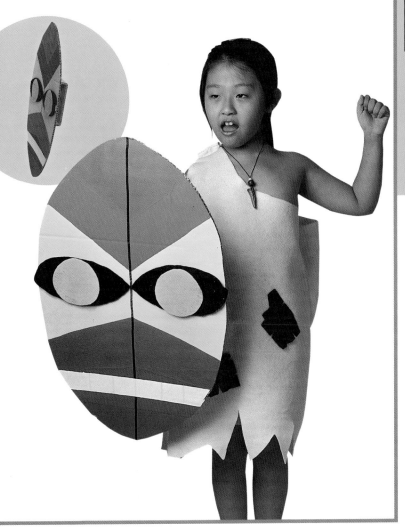

調皮的小丑
halloween

調皮的小丑,總會做一些爆笑的事情逗大家開心
瞧!他們的模樣真的很爆笑呢!

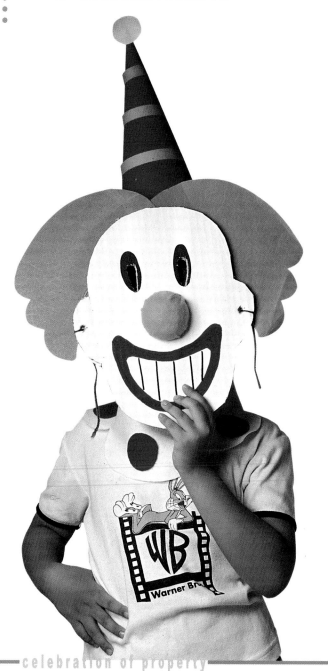

to start work

1 剪出一弧形不織布並剪出花邊。

2 於兩端黏上魔鬼貼。

3 在其正面貼上圓形不織布做裝飾。

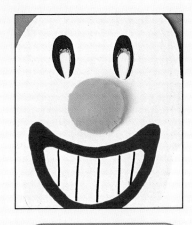

to start work ⋯⋯⋯⋯⋯⋯⋯⋯⋯⋯➤

1 將瓦楞紙裁出一臉形。

2 塗上不同顏色。

3 將保麗龍球黏上一層不織布。

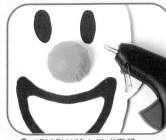

4 將其黏於臉上當成鼻子。

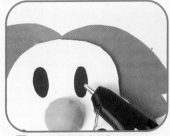

5 以美術紙做成頭髮。

6 於兩邊耳朵穿一小孔並穿入毛線，可使面具固定於頭上。

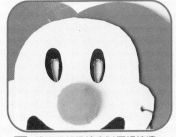

7 將眼睛部份挖空以便視線清楚。

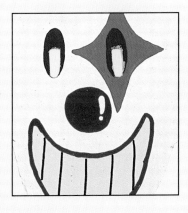

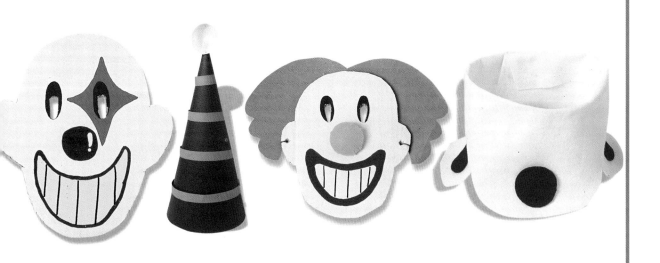

節慶DIY—節慶卡麥拉

92

celebration of property

O·T·H·E·R·F·E·S·T·I·V·A·L·S

OTHER FESTIVALS

other festivals

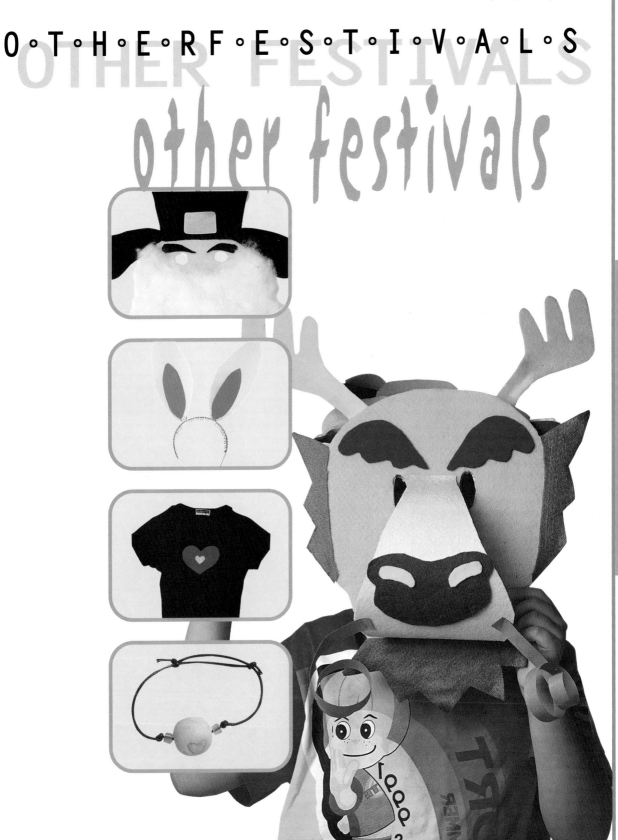

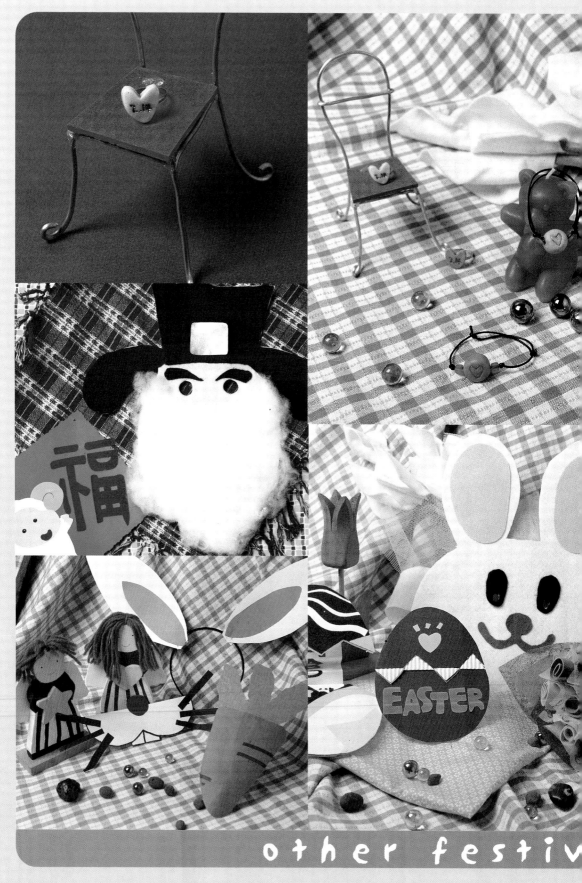

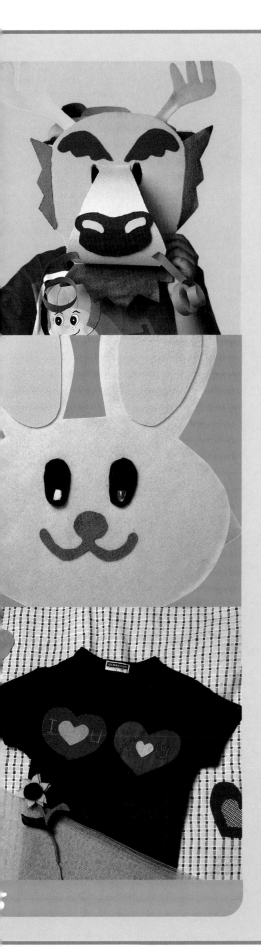

其他節慶 ▶

還有什麼特別的節慶被遺漏了呢？對了！有屬於中國每年都要過的新年；愛的節日—情人節和慶祝耶穌復活的復活節，這些節慶需要準備什麼道具呢？快往後看吧！

福

5 把不織布和紙板黏合。

6 將不織布一一分上下貼好。

福材雙至

other festivals

新的一年又將到來了，福神、財神會不
會來到我家呢？做一個福財神的面具，
祈求福氣、財氣一起來到。

to start work ···········➤

1 在紙板上畫上福財神的形狀。

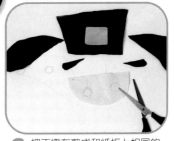

2 把不織布剪成和紙板上相同的
形狀。

3 在臉部方面記得剪出眼睛的
洞。

4 紙板上也要挖相同的洞。

7 剪一塊銀色的紙片。

8 貼在帽子的地方當裝飾。

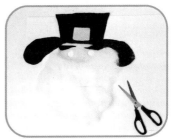

9 將棉花貼在鬍鬚的地方再剪下
面具即完成。

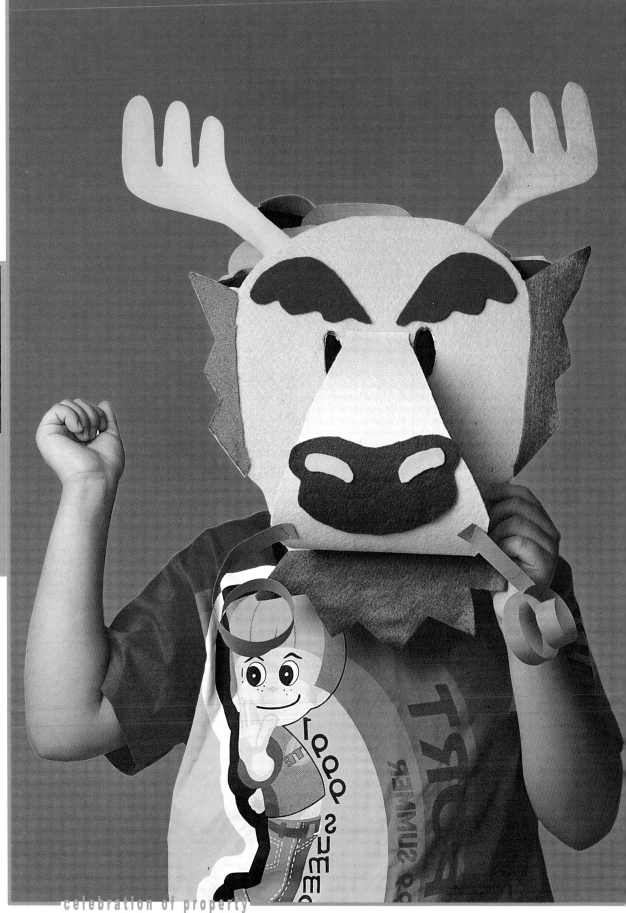

舞龍舞獅
other festivals

咚咚隆咚鏘！新年到
舞龍舞獅討個好兆頭
自己動手做個龍頭，更會帶來好運呢！

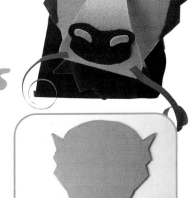

1 裁出一龍形瓦楞紙板。

to start work

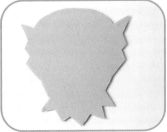

2 利用噴膠將不織布黏上後剪去多餘部份。

3 剪出一西卡紙並黏上不織布。

4 將其黏於臉上當成鼻子。

5 頭上的角也是以西卡紙及不織布完成。

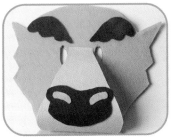

6 以不同造型之不織布使龍的造型更活潑。

7 準備一長形不織布。

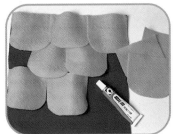

8 做出龍背上之魚鱗造型。

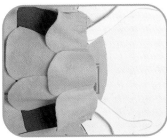

9 將其黏於面具之背後以當成身體。

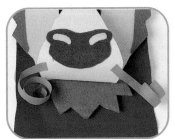

10 以紙條做出捲曲之鬍鬚並黏於鼻頭則完成。

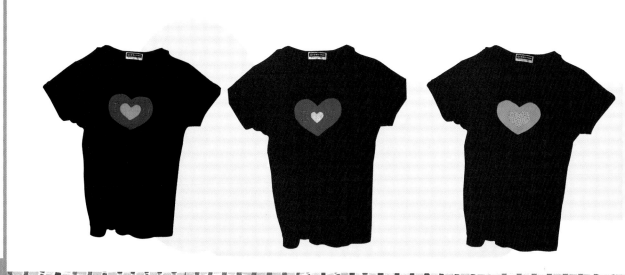

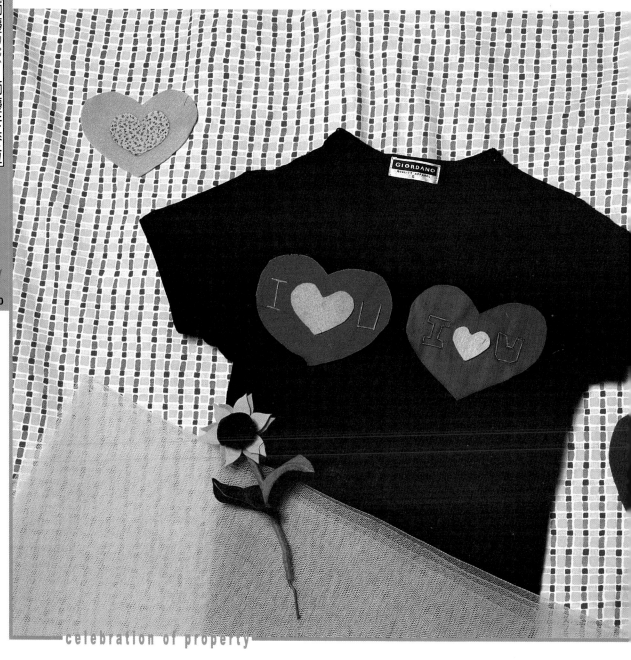

心衣
other festivals

情人節當然要穿上情人裝才能顯出我們的情意
剪下一顆心，縫上我愛你
穿在身上，我們的愛是無人能比的

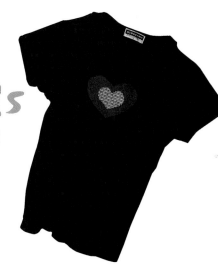

to start work ·····················▶

1 在布上畫好心型。

2 將畫好的心型剪下來。

3 在布上畫上想縫的樣式。

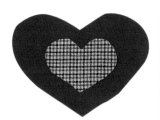

4 剪一顆小愛心。

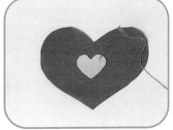

6 把小愛心縫在大愛心中間。

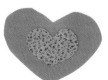

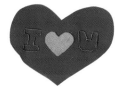

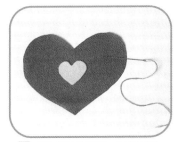

5 用針縫出先前寫好的樣式。

7 把布邊反折縫好，以免漏縫。

戒情人
other festivals

情人節到了，送什麼禮物給對方好呢？
嗯！一對的首飾到是不錯
因為我們只要戴在手上
就可以想到對方，這種感覺真的很好

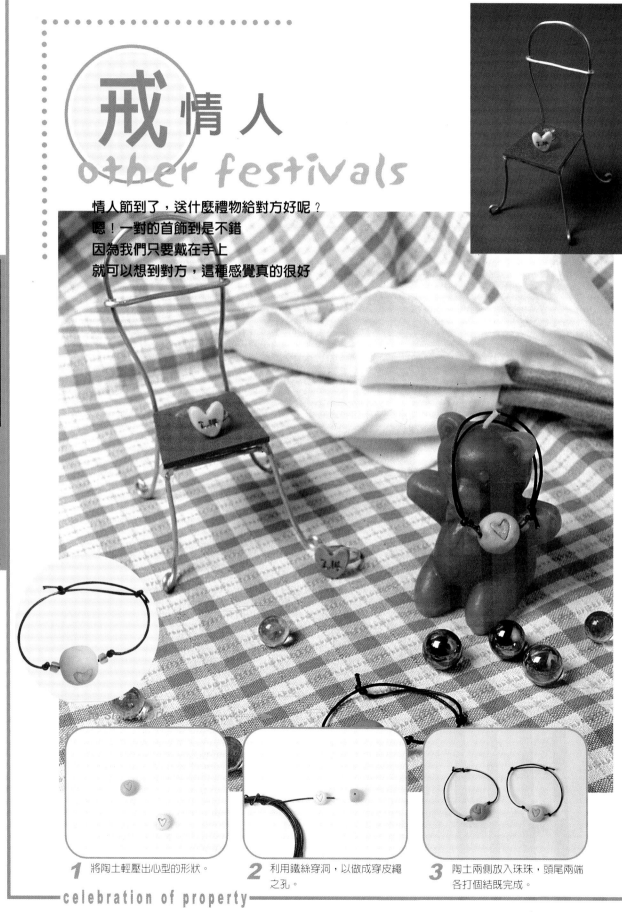

1 將陶土輕壓出心型的形狀。

2 利用鐵絲穿洞，以做成穿皮繩之孔。

3 陶土兩側放入珠珠，頭尾兩端各打個結既完成。

to start work

1 將白色陶土加入顏料以調色。

2 把陶土揉成圓形。

3 利用鐵絲緞帶做出模型。

4 將心型模壓於陶土上。

5 沿其邊緣將多餘陶土取下。

6 再將模型取下留出心型陶土，待乾後，黏於戒環上則完成。

103

to start work

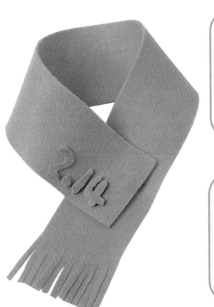

1 剪出一長條形不織布。

2 將邊緣剪成不規則之形狀。

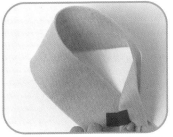

3 於兩端黏上魔鬼貼，可固定於脖子上。

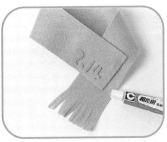

4 再黏貼上特殊意義的數字則完成。

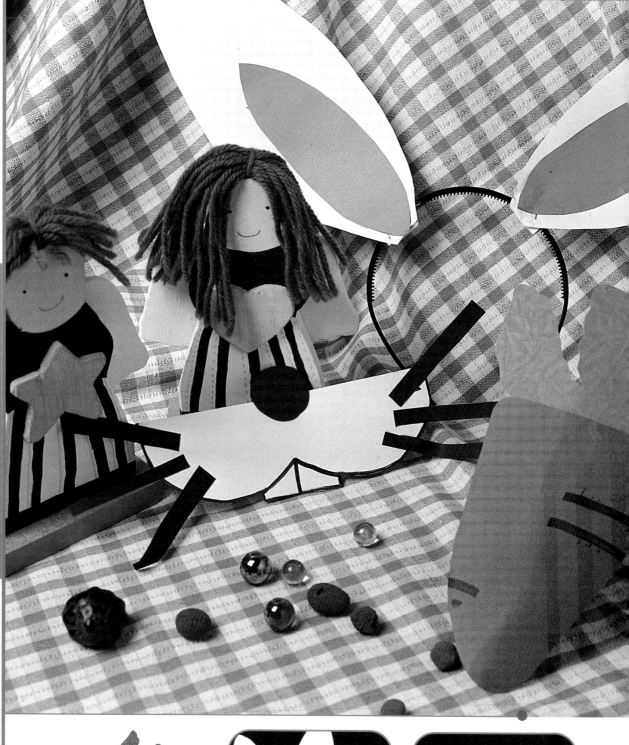

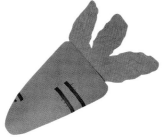

4 拿一個髮圈,將耳朵貼在髮圈上。

5 剪一塊小紙板,畫上兔子的嘴巴。

復活兔
other festivals

復活節到了，找一找彩蛋藏在那裡呀？
快！快找出來喲！否則
復活兔可是會很難過的呢！

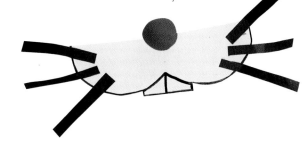

to start work

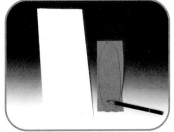

1 在紙板和色紙上畫上兔耳朵的形狀。

2 把畫好的兔耳朵用剪刀剪下來。

3 把藍色色塊貼在耳朵中間。

6 用剪刀沿著邊緣剪下。

7 用刀片挖兩個洞，穿線。

8 貼上鬍鬚和紅鼻子就完成了。

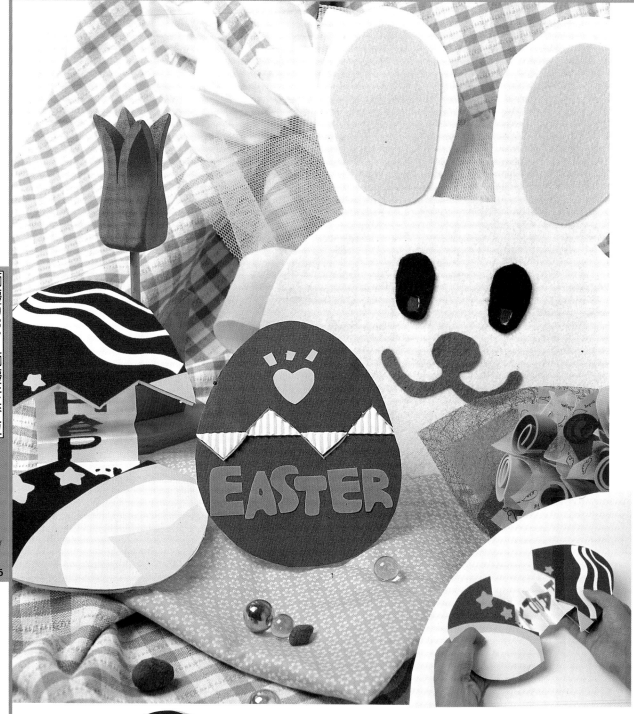

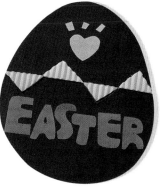

to start work ·····································➤

1 將珍珠板割成蛋之形狀。

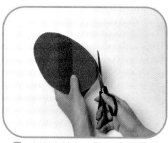

2 於其上貼上一層雙面膠再貼上
美術紙。

兔子拿蛋
other festivals

代表耶穌復活的彩蛋與象徵富庶的兔子
將復活節的氣氛帶到最高點
來,一起過節吧!

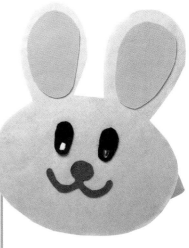

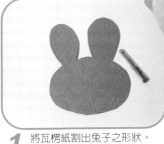

to start work ·············➤

1 將瓦楞紙割出兔子之形狀。

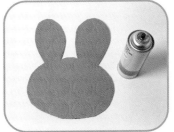

2 於其上噴上一層噴膠。

3 貼上不織布並將多餘部分剪去。

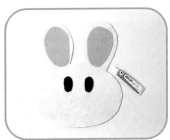

4 以不同顏色不織布做裝飾。

107

5 在眼睛部分割出一小孔。

6 將不織布黏於眼睛左端。

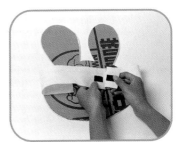

7 於尾端兩處黏貼上魔鬼貼以便固定於頭上。

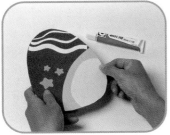

3 利用不同顏色的美術紙做出裝飾。

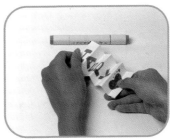

4 裁一張適當大小紙張寫上祝福的話後把紙張均分對折。

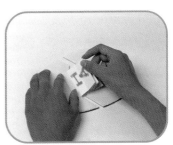

5 蛋形用曲線分割兩半,把紙張貼於分割的兩端。

精緻手繪 POP 叢書目錄

POP

point of purchase

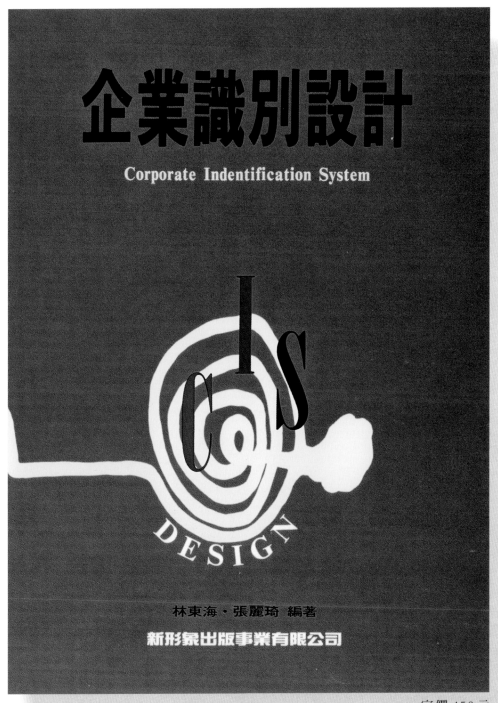

企業識別設計

Corporate Indentification System

CIS

DESIGN

林東海・張麗琦 編著

新形象出版事業有限公司

定價 450 元

新形象出版事業有限公司

台北縣中和市中和路 322 號 8 之 1/TEL：(02) 29207133/FAX：(02) 29290713/ 郵撥 ：0510716-5 陳偉賢

總代理 / 北星圖書公司

台北縣永和市中正路 391 巷 2 號 8 樓 /TEL：(02) 2922-9000/FAX：(02) 2922-9041/ 郵撥 /0544500-7 北星圖書帳戶

門市部：台北縣永和市中正路 498 號 /TEL：(02) 2928-3810

名家創意 識別 包裝 海報 設計

www.nsbooks.com.tw

名家・創意系列 ①

識別設計-識別設計案例約140件

●編輯部 編譯 　●定價：1200元

此書以不同的手法編排，更是實際、客觀的行動與立場規劃完成的CI書，使初學者、抑或是企業、執行者、設計師等，能以不同的立場、不同的方向去了解CI的內涵；也才有助於CI的導入，更有助於企業產生導入CI的功能。

名家・創意系列 ②

包裝設計-包裝案例作品約200件

●編輯部 編譯 　●定價：1200元

就包裝設計而言，它是產品的代言人，所以成功的包裝設計，在外觀上除了可以吸引消費者引起購買慾望外，還可以立即產生購買的反應；本書中的包裝設計作品都符合了上述的要點，經由長期建立的形象和個性，對產品賦予了新的生命。

名家・創意系列 ③

海報設計-海報設計作品約200幅

●編輯部 編譯 　●定價：1200元

在邁入開發國家之林，「台灣形象」給外人的感覺卻是不佳的，經由一系列的「台灣形象」海報設計，陸續出現於歐美各諸國中，為台灣掙得了不少的形象，也開啟了台灣海報設計新紀元。全書分理論篇與海報設計精選，包括社會海報、商業海報、公益海報、藝文海報等，實為近年來台灣海報設計發展的代表。

一次
購買三本書
另享優惠

名家序文摘要

DESIGN 闡揚本土文化，提升台灣設計地位

●名家創意識別設計

陳木村先生(中華民國形象研究發展協會理事長)

這是一本用不同手法編排，真正屬於CI的書，可以感受到此書能讓讀者用不同的立場，不同的方向去了解CI的內涵。

●名家創意包裝設計

陳永基先生(陳永基設計工作室負責人)

「消費者第一次是買你的包裝，第二次才是買你的產品」，所以現階段行銷策略、廣告以至包裝設計，就成為決定買賣勝負的關鍵。

●名家創意海報設計

柯鴻圖先生(台灣印象海報設計聯誼會會長)

國內出版商願意陸續編輯推廣，闡揚本土化作品，提昇海報的設計地位，個人自是樂觀其成，並與高度肯定。

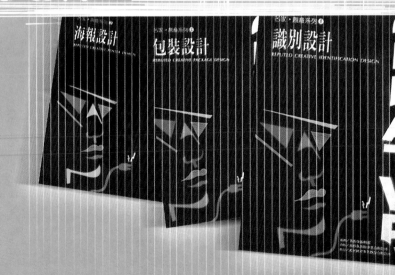

北星圖書・新形象／震撼出版

節慶DIY（4）
節慶道具

定價：400元

出 版 者：新形象出版事業有限公司
負 責 人：陳偉賢
地　　址：台北縣中和市中和路322號8F之1
電　　話：29207133．29278446
ＦＡＸ：29290713

編 著 者：新形象
發 行 人：顏義勇
總 策 劃：范一豪
美術設計：虞慧欣、甘桂甄、黃筱晴、吳佳芳、戴淑雯
執行編輯：虞慧欣
電腦美編：洪麒偉

總 代 理：北星圖書事業股份有限公司
地　　址：台北縣永和市中正路462號5F
門　　市：北星圖書事業股份有限公司
地　　址：永和市中正路498號
電　　話：29229000
ＦＡＸ：29229041
網　　址：www.nsbooks.com.tw
郵　　撥：0544500-7北星圖書帳戶
印 刷 所：皇甫彩藝印刷股份有限公司
製 版 所：興旺彩色印刷製版有限公司

行政院新聞局出版事業登記證／局版台業字第3928號
經濟部公司執照／76建三辛字第214743號

西元2001年1月　第一版第一刷

國家圖書館出版品預行編目資料

節慶道具／新形象編著。--第一版 。--臺北
　縣中和市：新形象 ，2001〔民90〕
　　面；　　公分 。--（節慶DIY；4）
　ISBN 957-9679-94-0（平裝）

　1.美勞 2.美術工藝

999　　　　　　　　　　　89018661